LOCUS

LOCUS

LOCUS

LOCUS

catch

catch your eyes ; catch your heart ; catch your mind……

catch 196
飲一杯心茶

作者　　　　洪啟嵩
攝影　　　　洪啟嵩、吳霈媜
責任編輯　　心岱、繆沛倫
美術設計　　一瞬設計
法律顧問　　全理法律事務所董安丹律師
出版者　　　大塊文化出版股份有限公司
　　　　　　台北市 105 南京東路四段 25 號 11 樓
　　　　　　www.locuspublishing.com
　　　　　　讀者服務專線：0800-006689
　　　　　　TEL：(02) 87123898　FAX：(02) 87123897
　　　　　　郵撥帳號：18955675
　　　　　　戶名：大塊文化出版股份有限公司
　　　　　　e-mail:locus@locuspublishing.com

總經銷　　　大和書報圖書股份有限公司
地址　　　　新北市新莊區五工五路 2 號
　　　　　　TEL：(02) 89902588 (代表號)　FAX：(02) 22901658
製版　　　　瑞豐實業股份有限公司
初版一刷　　2013 年 5 月
定價　　　　新台幣 320 元

ISBN ISBN 978-986-213-439-9
Printed in Taiwan

地球禪者洪啟嵩的茶禪心法

飲一杯心茶

洪啟嵩

洪啟嵩————圖、文、攝影

目錄

茶的旅程

有朋友送我幾片八百年前普洱茶樹的葉子，當我看到這鋸齒狀的大葉種茶葉，心中充滿了感動——八百年前的一棵樹的葉子，到現在還可以被製成茶來喝，其中隱藏著多少的歷史軌跡。這裡面有一種很深層、很深層的感動，它如實的記錄了最原初狀態。

雖然茶與咖啡、可可並列為世界三大飲料，但是，茶獨特的深遠意涵，卻又和一般的飲料如此不同，甚至早已超越了它原有物質的體性，而進入了心靈領域，大大的影響了人類的生活。

起初，它被視為一種藥材，幫助人們在瘴癘之氣的環境當中，療癒調理人的身體。經過一段時間之後，茶葉轉變成一種更特別的東西，它進入了人類文化生活，不只直接治療人的身體，還竟然變成一種飲食的享受。

茶的文化在人類文明的進程中，可以說是一個特別的徵象。它從作為解毒的藥物發展成飲料，成為與人類心靈相應的飲品，這段演變過程，也等於記錄了人類心靈昇華的歷程。

茶與人類心靈是如此深深的結合在一起，茶品與人品相應，而開展出「人品即茶品，茶品即人品」的特殊文化，尤其結合了中國儒釋道的文化，遂以茶來昇華人類身心的品格、精神與修養，並展現自身的純粹心靈境界。

這也就是我將茶定位於「茶者心之水，飲之暢靈」的原因。

茶能夠讓我們與宇宙全部融合在一起的那種完全的統合感，也因此發展出「茶」獨特的精神與文化，和宇宙地、水、火、風、空、識六大元素相應，我以「心茶瑜伽」來統攝其中。茶葉在水中舒展的過程中，含有「地大」的舒展，跟水融合在一起的感覺，在過程變化中能量的展現、焙的過程或是燒煮，這都是火大的調配過程。

當我們喝茶時，會讓我們的心有容受的感覺，這就是空大所扮演的角色。此時心性的感覺那麼深、那麼美，因而，它不只是心靈上最好的載體，更會達到、修證到心的本質樣貌，這裡面是有它特別的道理與展示，這是很微妙的感覺。

白天的月亮，其實還是滿圓的，只是看不到，但何必為她擔心呢？畢竟月總是圓的，看不見圓月的是我們。不管如何，放心吧！寂靜的圓月，永遠存在，並且高掛你我的心中。

清風細涼，淨水沁暢，一杯茶飲，就足夠暢快當下了。放著自己的禪心不自在，看著現成的禪機不流暢，畢竟只是欺凌自身、白費了大好人生而已，但又何礙白雲飛過呢！

第一章

以茶會友

煎茶婆婆的腳不一樣
往徑山路，就驀直去了
一腳踏到了前頭水深
卻不溼腳
於是在河旁種了稻

煎茶婆婆的腳不一樣
又不溼腳
岸上的稻長得好
下岸的稻怯弱得那麼驚恐
原來總被螃蟹喫卻了
這禾好香，可惜沒了氣息

煎茶婆婆的腳不一樣

煎起茶來也不用腳

將茶一瓶杯三盞，

全部用腳撐住，雙手送到

「有神通者即喫茶」

弄得麻谷、南泉三人發呆了

口乾、舌躁又心悶得不得了

煎茶婆婆的腳不一樣

「看老朽自逞神通去也」

拈盞傾茶，自己喝去

煎茶婆婆的腳不一樣。

便走了

這一天，麻谷禪師趁著大好天色，約了南泉禪師兩三人去參謁徑山禪師。一路上非常的欣喜地談禪論道，在路途中突然遇到了一位婆婆。他們見到這位滿臉慈祥的婆婆，就向他詢問說：「徑山路向什麼路去？」這是平常問話，可不是禪師們打機鋒。沒想到，婆婆指點他們：「驀直去。」

等到禪師們睜眼往前一瞧，只見前頭大水一片，沒路沒橋的，教人如何驀直去？於是小聲的問：「前頭的水深能不能過得去啊？」

婆子好像怪他們不長眼說：「不溼腳。」

禪師見此狀便指著前面岸上與岸邊的稻子，試探的問：「上岸的稻子怎麼長那麼好，下岸的稻子怎麼長那麼瘦弱呢？」

婆子說：「總是被螃蟹吃了。」

稻子長不好是因為被螃蟹吃了，這倒希奇。於是禪師附和
說：「禾米好香吧！」

婆婆一點都不領情說：「又沒氣息。」

這可有味道了，禪師決定入虎穴一探虛實：「婆婆住在哪裡
呢？」

「只在這裡。」

婆婆就帶著三人回到店中，隨後煎了一瓶茶，帶了三只杯
盞，請他們喝茶。三人見狀原來是煎茶婆婆，就準備放鬆
喝茶。煎茶婆婆將三只杯盞擱在桌上，茶瓶一放，茶注入
杯中，三人準備喝茶入口時，煎茶婆婆的聲音出現了：「和
尚有神通的，就立即喫茶。」

三人被說得你看我，我看你，煎茶婆一看說：「看老朽自顯
神通去也。」於是拈起茶盞，傾了茶便起身走了。

煎茶婆婆的神通好不厲害，讓麻谷南泉等三位禪師，直震
得發愣，反應不得。

給我倒杯茶

給我倒杯茶吧，愛蘭小姐，
請用這精美的中國瓷杯。
那一朵大玫瑰，
真叫人又驚又喜，
金色小魚兒爭豔打鬥在杯底。

全世界都在喝茶

中國的英文是China，這個英文單字也是瓷器的意思。中國，在西方人眼中，是個以瓷器為名的國度。中國的瓷杯流傳到了海外，瓷杯與杯中的茶伴隨著中國人走過多少時空。

中國的茶史最久，中國人也最懂品茶的樂趣。林語堂在《吾國吾民》中曾說：「中國人最愛品茶，在家中喝茶，上茶館也是喝茶；開會時喝茶，打架講理也要喝茶；早飯前喝茶，午飯後喝茶。有清茶一壺，便可隨遇而安。」

不論過的日子是「茶來伸手，飯來張口」或是「粗茶淡飯」，中國人的日子總也離不開茶。

凡是朋友或客人進門，我們或許不會請吃飯，但並定會奉上一杯茶，這是生活中少不得的習慣。

像唐代陸士修的《五言月夜啜茶聯句》：「泛花邀坐客，代飲引情言。」或鄭清之的聯句：「一杯春露暫留客，兩腋清風幾欲仙。」以茶會友的禮俗，拉近了人與人之間的距離，使賓主之間的交流更加融洽和樂。

茶的旅程

茶文化在人類文明的進程中，真是一個非常特別的現象，而中國可說是世界上茶文化歷史最悠久的國家。遠從神農氏的時代作為藥飲，到成為南宋吳自牧《夢梁錄》中說：「人家每日不可缺者，柴、米、油、鹽、醬、醋、茶。」茶，逐漸演變成人們日常生活不可缺的一環，其中經過了多少的歷程，十分值得玩味。

現今各國飲用的茶葉、栽植的茶種，都是直接或間接由中國傳播出去的。世界各國「茶」的發音，也都源自於中國的讀音，由這些讀音與中國向外傳播的路線一致來看，亦可以證明中國是茶的原產地。

茶傳播的路線，一條是經由海路到西歐、北歐及南亞等國家。這些國家的茶字發音與漢音比較接近，如法國的「thé」，德國的「tee」，荷蘭的「thee」，英國的「tea」，義大利和西班牙的「te」，南印度的「tey」，斯里蘭卡的「they」等。

另一條路線是由中國經陸路到西亞、東歐等國家。這些國家茶的發音比較接近華北的發音，像日本的「cha」、土耳其的「chay」、波蘭的「chai」、阿爾巴尼亞的「cai」、希臘的「tsai」等。

如同名聞世界的絲綢之路，同樣經由海路與陸路的茶之路，由中國將茶葉傳到一百六十多個國家和地區，給多少人的生活帶來幸福與安樂。

沿著絲路，沿著海路，同樣傳送幸福的路程，卻也是英國為了換取茶葉，將鴉片輸入中國，將茶種偷渡到印度種植，再運到英國，變成最高級的英國茶……多麼曲折又多麼不可思議。

茶是人類史上第一個具有資本主義精神的產品，它本身就已經形成了一個獨立的資本狀態。古代飲茶文化形成時，幸好當時的交通還沒那麼發達，否則，可能當時就會因而發生資本主義革命，因為當時茶就已經完成了現在所有資本主義的內容——從上層到下層，每個階層都被茶深深影響著。

而茶自身的樣貌，也隨著時代、區域的不同而展現其特有的形式。從古代的茶餅、抹茶，演變到西方人愛喝的紅茶，就連抹茶，到現在也還一直在演變中。

中國各地各種不同的茶，不管是從種類來看，或者從發酵的輕重來看，橫向縱向整個拉開來，各種茶葉不斷的展現它們不同的狀態。

隨著時空的轉換，品茶竟也發展出各種不同的方式，不僅製茶的方法日新月異，茶器也隨之推陳出新，不同的時間與場域，都發展出其獨特的品名喫茶的藝術。

時空中的茶

探究茶最早的運用，要從神農嘗百草開始說起，起初先民只能咀嚼鮮葉，但是火的發明改變了這一切，人類開始烹煮食物，也開始烹茶。中國人甚至很快就想到可以以茶作餐菜——在春秋時代，《晏子春秋》中就提到，晏嬰身為景公的國相，吃糙米飯，並炙以蛋添加茶葉。

另外還以茶煮粥，稱為「茗粥」。在東晉郭璞注釋《爾雅》中的〈檟，苦茶〉寫道：「樹小如梔子，冬生葉，可煮羹飲。」其中「茶」是「茶」的古字，這時已經開始生茶羹飲了。

直到隋唐時期，儘管當時喝的是緊壓的餅茶，但許多資料仍有加味煮茶湯飲的記載。

考古學家也在湖南長沙馬王堆西漢墓的文物中，發掘出距今約兩千一百年的一幅敬茶仕女帛畫，足以證明漢代皇室與貴族已經開始飲茶。

後來人們將茶葉曬乾收藏，進而發展成採葉做餅茶。唐代陸羽《茶經》內容豐富，幾乎囊括了茶學的各個層面，書中〈六之飲〉記載：「飲有觕（粗）茶、散茶、末茶、餅茶者」等四種茶，可知葉茶觕（粗）茶、散茶在唐代已經廣被飲用。

《茶經》中以一卷專論茶的煎煮操作方式，談到煮茶以餅茶研碾成末後為之，而餅茶的作法，顯示茶葉會經歷七道工序「採之、蒸之、搗之、拍之、焙之、穿之、封之」，經過這七道工序，茶葉便從葉片變成了茶葉。

唐朝除了有上述各種蒸青茶外，在唐朝劉禹錫的《西山蘭若試茶歌》中，尚有製作炒青茶的描寫：「山僧後檐茶數叢，春來映竹抽新茸⋯⋯斯須炒成滿室香，便酌沏下金沙水⋯⋯新芽連拳半未舒，自摘自煎俄頃餘。」如此生動的描寫，可見唐朝的茶已有多樣性發展了，當時飲茶的繁榮景象，真是令人難以想像。

據唐代封演的《封氏聞見記》記載：「茶早采者為茶，晚采者為茗，本草云，止渴，令人不眠，南人好飲之，北人初不多飲。開元中，太山靈巖寺有降魔師，大興禪教，學禪務於不寐，又不夕食，皆恃其飲茶，人自懷挾到處煮飲，從此轉相仿效，遂成風俗。起自鄒齊滄棣，漸至京邑，城市多開店舖，煎茶賣之，不問道俗，投錢取飲。其茶自江淮而來，舟車相繼，所在山積，色類甚多。」

為了愛喝茶，帶著茶具隨處煮茶，還有店舖賣茶，況且當時北方不適合茶的生長，茶皆由江淮等河運送北上。車水馬龍，街上熙熙攘攘，好一幅富足的畫面，這是唐朝太平盛世的飲茶盛況。

宋代飲茶以團茶與散茶為主，開展出貢茶輝煌的一頁。北宋蘇軾寫了有關小團茶的回文詩，亦成為一絕：

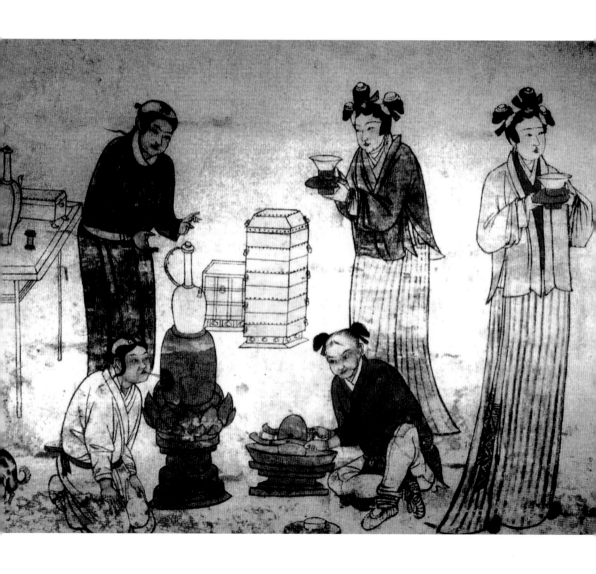

遼代張文藻墓壁畫，反映當時契丹人喝茶方法以煮茶為主。TOP PHOTO

酡顏玉碗捧纖纖，亂點於花唾碧衫。
歌咽水雲凝靜院，夢驚松雪落空岩。
空花落盡酒傾缸，日上山融雪漲江。
紅焙淺甌新水活，龍團小碾鬥晴窗。

宋代的喫茶方式以點茶為主，不再像唐代直接將茶末放置鍑（茶釜或茶鐺）中煮茶。

點茶的「點」是滴注的意思，湯即沸水；把茶末置於茶盞中，以茶瓶注湯點啜，稱之為點茶。

點茶之前須先把餅茶研碾成末，首先把團茶以絹紙密裹，持「釘」烘焙，再以「槌」捶碎。經過槌碎的茶，將其移至「茶碾」或「茶磨」加以研碾成細末，最後經「羅」篩濾，使茶末更加細緻。

宋代專營的茶館已經非常普遍了，像南宋京城的杭州就有許多家大茶坊，據宋朝吳自牧《夢粱錄》記載：「巷陌街坊，自有提茶壺沿門點茶，或朔望日，如遇凶吉二事，點水鄰里茶水。」

至元代飲茶文化表現平平，到了明代，團餅茶逐漸被採摘細嫩芽葉的散茶取代，其茶

葉技術發展非常快速，炒青綠茶的技術也逐漸完善。因而烹沏煮茶的方法也轉變成「沸湯點之」，直接將散茶加入壺中沏泡飲用，也就是現今的沖泡方法。

而且當時的茶館已經非常的講究，在明人張岱的《陶庵夢憶》記載：「崇禎癸酉，有好事者開茶館，泉實玉帶，茶實雪蘭，湯以旋煮，無老湯。器以實滌，無穢器。其火候、湯候實有天合之作。」不管茶品、水的選擇、器具、沏泡、火候等等，明朝已經都有一定的水平。至清代大小茶館更是遍布大城小鎮、大江南北。

鄰國日本茶道的源流，則可追溯到西元八〇五年唐德宗的時代，隨著鑑真和尚及日本最澄法師攜回天台宗經論疏記及其他佛教經典同時，還從天台山和四明山帶著茶樹的種子進入日本。

同一時期，日本真言宗的開山祖師空海大師到中國留學時，在長安青龍寺惠果阿闍梨處傳承其法位，在三個月內受完金胎兩界大法，受密號為遍照金剛。他也帶回茶子，分種於日本各地。

被譽日本人譽為「日本的陸羽」的榮西禪師，到中國學法五年，在宋代時曾拜天台宗萬年寺虛庵為師，傳承臨濟法。回日本後，成為日本臨濟宗的開山祖，大力傳佈禪法。據說他從中國帶回茶種，在寺院裡栽培，並根據中國寺院的飲茶方法，定制飲茶儀式。他著有《喫茶養生記》，認為茶為養生的仙藥，可以延命長壽，並廣弘茶法，使茶文化在日本更加普及。

把中國沏茶方法帶回日本的禪僧是晚榮西禪師半個世紀的大應國師，但真正首創日本茶道的人是一休和尚的弟子村田珠光，自此，日本的茶道逐漸成為了一種嚴謹的生活禮儀。

飲茶之風進入韓國是在四世紀末五世紀初，隨著佛教天台宗、華嚴宗的往來而傳入高麗。據《東國通鑑》記載：「新羅興德王之時，遣唐大使金氏，蒙唐文宗賜予茶籽，始種於金羅道之智異山。」十二世紀時期，高麗松應寺、寶林寺等著名禪院積極提倡飲茶，飲茶風氣因而更盛。

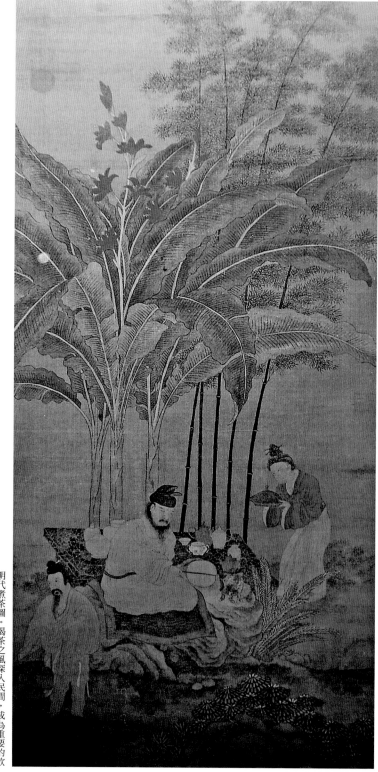

明代煮茶圖。喝茶之風深入民間，成為重要的飲食文化之一。TOP PHOTO

隨著中國對外貿易的發展，元朝時，絲綢、瓷器與茶葉成為中國三大出口的大宗商品，經由明州（寧波）港輸出到日本、韓國，從廣州、泉州等地運往南洋。

又隨著沿海港口的對外開放，特別是明代鄭和下西洋，其足跡遍及東南亞、阿拉伯半島，甚至到達非洲東岸，加強了經貿的關係，這也使得茶葉的輸出與茶種的外傳更為廣泛。

荷蘭是歐洲最早飲茶的國家，很快的，英、法等國也開始了飲茶之風。西元一六三七年首次直接從中國運茶到英國，漸漸發展出英國人的下午茶。至十八世紀時，飲茶已經席捲整個歐洲，同時茶葉也跟著移民到了美洲大陸，美國人也開始風行飲茶。

一杯茶竟然開演出如此廣大的歷史演進與茶文化藝術，如何在這時代再創茶的新頁，是這一代茶人精進之處。

茶的心，大地的心

波浪停眾流息，千壑澄源長皎碧，
萬像其分總不妨，各各靈明俱濟益。

〈性水歌〉，汾陽無德禪師

大地的心

茶可說最能體現大地的體性，也最能展現時空因緣特質。同一種茶，因為時間、環境，氣候的轉變，社會、人文環境所引發的氛圍不同，對當年的茶造成影響。茶會記憶下當時種種故事，尤其是當時發生重大的災變，茶所烙印下來的記憶更加深刻。我所喝過的茶中，最難忘的就是台灣八七水災之後採摘的茶，我從來沒有喝過這樣的茶，茶味中涵容了那麼深的滄桑和苦難。

茶與大地是如此的感通，忠實的反應出它生長的土地上，時空交會的軌跡。因此透過茶的心，我們可以體會大地的心，體會大地的性靈，同時也能夠昇華人類的心。

從客觀的角度來看，從茶人面前所用的茶，如果沒有幸福的泥土，如何能夠種出幸福的茶呢？

所有的茶、茶人及相關所用的一切，都跟地、水、火、風、空五大有關係，也由於五大的作用，所以我們能夠品嘗到茶的美味。從生產的大地開始，一直到我們能夠喝到一杯茶，品嘗到一杯茶的幸福，這是一個多麼不得了的因緣。

我們能夠安靜的站在這大地上，是因為我們身體有大地的部分，也就是地大的元素。

對一個種茶人來講，大地是多麼重要，這個茶之所以特別，是諸多因緣所聚合的，不只是土壤、水質、氣候合宜，乾淨的大地，種出好的茶，這塊地充滿了各種特別的養分，所以每個地方所種出來的茶有它特別之處，讓人感受到特別的狀態與性質，除了這些之外，這個環境賦予大地的相融交感，又會長養其獨特之處。

若就茶的觀點來面對大地，茶由大地的滋養長成，所謂的地大是從體性上去認知它，我們必須心懷感恩，讓我們的心跟它融攝在一起。

地與地、地與火、地與水、地與風、地與空……它們之間並不會相互抗衡，它們全部融攝在一起，全部相互輔助，自己跟他人，自己跟這個世界全部融攝在這種狀況。在這樣的狀況裡面，大地是無分別、無私心的來承載萬物，是我們最大的安心。

在佛法中，整個法界當地、水、火、空、風，空五大都圓滿清淨，所有的五大體性再加上意識（即六大體性）到達最圓滿的狀態，便成就所謂的五方佛。

五方佛是指東方阿閦佛、南方寶生佛、西方阿彌陀佛、北方不空成就佛、中央毗盧遮那佛。所以地水火風空五大的清淨圓滿體性，即是五方佛。

地大的佛稱為寶生佛，大寶從地大生起；水大的佛是阿閦佛，即不動佛；火大的佛稱為不空成就佛，空大的佛就是毗盧遮那佛，又叫大日如來。五大的佛代表我們生命中最深層的原有狀態，我們自身的內五大與宇宙的外五大完全融合起來，就是六大常瑜伽的狀態。

當我們的心跟大地融合在一起，我們就與寶生佛在一起；大地到底藏著多少的慈悲？祂靜靜默默的在那邊承載一切，幫助大家生長，供給我們養分，這是怎樣的大悲，能夠毫無怨悔，汩汩不斷供養一切。

我們每天站在大地的身上，卻感受不到這了不起的奇蹟，大地的行徑就像地藏菩薩；就如同地藏菩薩的名字，所謂「地藏」，即是大地的寶藏，地藏菩薩手上所拿的寶珠就是寶藏。地藏菩薩之所以稱為「地藏」，就是「安忍不動如大地、靜慮深密如秘藏」，真的是大地的寶藏。當我們的心與大地相連結時，我們的心也就與地藏菩薩連結在一起。

感恩大地

在此與大家分享一個特別的經驗：
一九八三年我在深山閉關時，在很安靜的時刻，我可以聽到大地的脈動，地脈在流動的聲音，地氣在川流的聲音，這是大地的音樂，大地在跟我們對話。

只是安靜的坐著，就可以感覺到大地的呼吸，慢慢的感覺到身體融攝進入大地，可以感受到大地的慈悲。

當我們融進到大地裡，融攝入地大三昧，我們可以感受到大地是活的，每一個大地分子是那麼安然的來幫助這個世界，幫助承載這個世界。

當我們如此認知大地，我們怎能不生起尊重大地的心？想想看，如果每一個人都對

大地多一分尊重，大地也會感受到我們的心，大地會因而更為安定。

這些年來各種天災人禍頻傳，大地有時候不大安定，我認為我們每一個人都該常常跟大地對話，讓這大地之母、慈悲的母親來幫助這個世界，讓地球成為平安喜樂的地方，成為大地的曼荼羅、地球的曼荼羅。我們安住在地球上，我們感謝地球。

我們要好好的再走向前，進入下一個黃金的年代，我們必須傾聽大地的感受，不要不斷的測試它的忍受程度，要好好的與大地和諧相處，像面對母親一樣來感恩它。

同時我們以這樣的感恩心態來面對種在大地上的茶，是能夠種出好茶，即使現在我們不是親自去種茶，茶也會感受到。

同樣的，如果我們以感恩之心來喝茶，用這樣的心境來品茶時，你會忽然間感到花開了，茶的香味就飄出來了。

我們對茶好，茶也會以同樣的態度回饋我們，如此一來，茶就特別好喝了，茶進入身體也會對身體特別好。漸漸的，我們會覺覺到自身與外界的關係產生變化，慢慢的，自身與外境逐漸統一。所以我們跟外境的關係是非常微妙的；從心念的改變開始，這改變會進而轉到外境。

其中的轉化，就像我在放鬆禪法中提出一個口訣：「心如、氣鬆、脈柔、身空、境幻（圓）」。這心、氣、脈、身、境是統攝我們掌握自我身心與外在環境的完整進程。

心是指我們的心意識，心意識相續執著的運作，產生的力量就是氣；氣不斷運動的軌跡則形成脈；脈氣的相續作用產生之分，將之實體化則形成明點（如內分泌），各種器官與身體。由心氣脈身境所投射於外界的時空情境，與其他生命的心意識交互相映，則形成外界相對性的客觀世界，這就是境。

「心如」：如是如其本相，是心沒有執著，心像鏡子一樣鑑照萬物，絲毫沒有扭曲，只是顯現萬事萬物的本相而已。

「氣鬆」：心意識流動的力量形成氣機的遊走，而氣要轉動自如必須要放鬆，氣放鬆才能產生最大力量。最可以直接觀察到氣機的，就是我們的呼吸。當我們呼吸放鬆時，才能自由自在的支援身體每一個細胞的生命能量。你可以注意觀察一下自己的呼吸，當你緊張時，呼吸是不是就變得比較緊張與粗重？所以心不執著，氣就不緊張，徹底的放鬆就沒有執著，氣鬆了身心就無病，生命力也就旺盛了。

「脈柔」：脈是氣的通道，脈阻塞了，氣就無法通行；脈僵硬的話，就容易脆裂，氣息就不順暢。所以脈柔了，氣機就順暢；脈不緊張不用力，就不會僵硬易碎，只有脈在自在沒有執著的狀況下，才能顯現廣大的柔軟。

「身空」：空是身體最放鬆的狀態，只有「空」能無有阻塞而且含容萬物，如果能夠把身體放空，則四通八達；毛孔放鬆則氣息通流，血脈通達則氣機旺盛，一切疾病就會止息。

「境幻」：外在的環境是由我們每個人共同的意識行為所構成的，比較難以改變，但如果透過對如幻的認知，了知外境也是虛幻不可得的」，就可以作為以心轉換外境的準備。

心、氣、脈、身、境基本上是連貫一體的，如果能夠掌握一切現象都是如幻，並透過放鬆讓心、氣、脈、身、境統一。如此一來，當我們對茶、大地、外境的一切產生尊敬與感恩時，以柔軟心來對待它們時，外境也因此變得柔軟而放鬆，一切就生機蓬勃，同時我們自身也產生更大的生命能量。

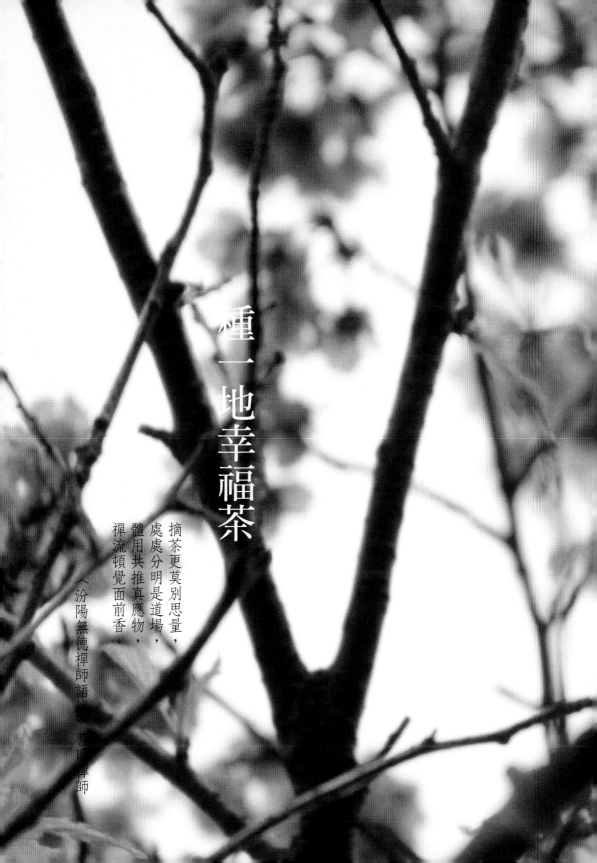

種一地幸福茶

摘茶更莫別思量，
處處分明是道場，
體用共推真應物，
禪流頓覺面前香。

〈汾陽無德禪師語錄〉善昭禪師

南方有嘉木

茶者，南方之嘉木也。這是陸羽在《茶經》中開宗明義對茶的說明。茶是南方的珍貴的樹木，透過人類採集、製作，而成為靈妙的飲品。

茶是一種常綠木本植物，現在常見的茶樹栽種，為了產量和方便採收，而用修剪的方式抑制茶樹的縱向生長，所以樹高大多在八十到一百二十公分之間，平均經濟壽命為五十到六十年。

如果是野生的喬木型茶樹，有時樹高可達十五到三十公尺，壽命可達數百年乃至千年之久，許多歷史文獻中都記載，中國古代野生大茶樹遍及南方諸省，尤其是四川、雲南和貴州等地多有發現。這裡的野生大茶樹最具有原始的特性與特徵，這裡也是最早發現與利用茶樹的地方。

其實茶樹的產地來源是同一個祖先，但是由於地殼的上升及遷動等等因素，使得原本同在熱帶地區生長的茶樹，分處在熱帶、亞熱帶、溫帶及寒帶。其中溫帶及寒帶的茶樹，由於適應不良，大多死亡，只有熱帶及亞熱帶的茶樹得以存活，而形成了同源隔離分居的現象。

而在緩慢的演化過程中，茶樹也朝著各自適應所處的氣候、土壤，而產生了不同的生長型態，各地的名茶也相應而生。

種茶的地方特別美，像唐朝杜牧的《茶山下作》：「春風最窈窕，日晚柳春西。嬌

雲光占岫，健水鳴分溪。燎岩野花遠，夏瑟幽鳥啼。把酒作方草，亦有佳人攜。」種茶的大地真是山明水秀的好地方，當時為監察御史的杜牧，被分派到貢茶產地顧水者茶山，陶醉在這茶鄉。

歷史上的名山很多都產名茶，如黃山的毛峰茶、廬山的雲霧茶、武夷山的大紅袍、雁蕩山的白雲茶、天目山的青頂茶、蒙山蒙頂茶等等，像台灣的高海拔勝境仙處種植的高山茶，每一款茶也都有其特殊迷人之處。

像黃山的毛峰茶，還有一段有趣的傳說。

明朝天啟年間，江南黟縣新任縣官熊開元帶著書僮到黃山春遊，遊著遊著迷了路，突然遇到一位斜挎著竹簍的老和尚，於是便在此寺院中借宿。和尚泡茶敬客時，知縣仔細端詳這茶葉，色微黃、形似雀舌、披著白毫，當水沖下去，只見熱氣在碗邊轉繞了一圈，繞到碗中心後就直線上升，

約有一尺高，接著在空中繞一圈，化成了一朵白色的蓮花。

這白蓮花又緩緩上升化成一朵雲霧，最後化成一縷縷煙飄蕩開來，幽香滿室。知縣看得目瞪口呆，直稱「太美了」，問後才知此茶為黃山毛峰，臨別時，和尚贈送此茶與一葫蘆黃山泉水，並說明一定要用此泉水沖泡，才會出現白蓮奇景。

熊知縣回縣衙後，遇到同窗舊友太平知縣來訪，於是請他喝黃山毛峰茶，太平知縣甚為驚喜，回京之後便稟奏皇上，想獻仙茶邀功，於是皇帝傳令進宮表演，卻不見他描述的白蓮花奇景，皇上大怒，太平知縣只好據實說這是黟縣知縣熊開元所獻的茶。

皇帝立即傳令熊開元進宮，熊知縣進宮後方說明還需用黃山泉水沖泡，請求讓他回黃山取水。熊知縣來到黃山拜見老和尚說明原委後便帶著泉水回宮，在皇帝面前沖泡黃山毛峰，果然又出現了白蓮花，皇帝看得心曠神怡，便升熊知縣為江南巡撫。

熊知縣心中無限感慨，自忖道：黃山名茶尚且品質清高，何況為人呢？於是脫下官服，到黃山雲谷寺出家，法名正志。如今雲谷寺下的路旁有一壁庵大師的墓塔遺址，相傳就是正志和尚的墳墓。

古代詩人們對這些茶的讚嘆，也遺留下雋永的茶歌。像唐末徐夤在〈謝尚書惠臘面茶〉中對武夷茶做了一番描寫：「武夷春暖月初圓，採摘心芽獻地仙，飛鶴印成香臘片，啼猿西走木蘭船。」

銀月遍灑　水淨全瑩

戊子禪者南玥

唐朝張籍的《和韋開州盛山茶嶺》：「紫芽連白蕊，初向嶺頭生，自看家人摘，尋常觸露行。」這指的是虎丘的茶嶺，據清人陳鑑曾的考證，虎丘茶是明朝名滿天下的名茶。

宋朝的黃庭堅的《雙井茶》則寫道：「人間風日不到處，天上玉堂森寶書，想見東坡舊居士，揮毫百壺瀉明珠，我家江南摘雲腴，落石豈霏霏雪不知，為君喚起黃州夢，獨載扁舟向五湖。」

種茶的心

名山有其具足的條件以生產出好茶。面對大地的條件是客觀的⋯大地是否乾淨？土質是否優良？是否曾經有過不當的種植過程？想讓土地成為最適宜成長茶的地方，大地當然要我們要去保護注意。

用一種最自然最圓滿的機制，選擇一個好的地方，用我們的心思，用一種尊重的心，讓地藏菩薩呵護這些茶生長茁壯。

所以懂得茶的人，對於茶的珍惜不可言喻，因為很多條件、因素是沒辦法掌控的。如果能夠的話，從種茶的土地開始，先認識土地，與土地做朋友，與它對話溝通，想辦法讓土地變成最好的狀態，變成最好的曼荼羅的狀態，才能夠長出最好的茶。

什麼是最好的曼荼羅狀態呢？

曼荼羅梵名為 mandala，意譯是壇城或壇場，是如同輪圓一樣圓滿無缺，在語意上有獲得心髓或本質的意思，指證得無上圓滿之智慧；所以同時會被認為是證悟的場所或道場。像密教的曼荼羅圖像，即展現出宇宙法界的廣大圓滿。

所以像古代有些禪堂或禪寺，這些禪寺就是道場，他們在提倡飲茶的同時，也自行種植，因而產生了有很多的寺院茶。

他們種植出來的茶跟一般的茶不一樣，因為在寺院裡，大家每天打坐修行，他們在跟大地打禪，每天跟大地對話，也就建立了莊嚴的曼荼羅，形成了一種美妙的狀態。

所以這個場域種植出來的茶可能會告訴你，它今天聽了某某禪師的法或學習了某個大法。場域的不同，自然呈現出不一樣狀態，有些是劇烈的、有些是柔和的、有些是高遠的、有些是親和的。

或許你不知道如何在這土地修法，但是，身為一個茶人，最基本的一定要懂得如何與大地對話，這不只侷限於有機栽種，更進一步是要懂得如何讓茶好好的成長、學習跟茶葉、大地對話，這是最重要的開始。

雖然茶樹的生長需要水的滋潤，但是茶的生長主體部分還是在大地。透過大地，他可以吸收整個地球曼荼羅的養分；茶透過種茶人，透過種茶人的心，茶人的善心呵護；

在這時代的精神中成長，在這時空環境中長成，然後被摘取下來，經過那麼細膩的製成的過程，地大的精神會全部原原本本的放在茶中。

所以，任何從大地中長出來的東西，都是大的的精華，我們都要好好的珍視。

基於我們對大地的理解、尊重、感恩，從這個土地上的種植到我們所身處的環境，到自身的整個身心一切，都從感恩與尊重出發。就茶而言，最重要的是能種出好茶，喝茶能喝得出好茶。但如果是一位不尊重茶的人，如何能種出好呢？能喝得出好茶？

從茶人的自心到外境全部變成一個適合好茶生長的場域，那麼播下茶種時，就準備成為一棵好茶樹了，加上茶人的細心呵護，讓它平安的成長、茁壯、收成。

如果我有機會種茶，我有如下的祈願：希望每一個喝到這個茶的人能夠健康覺悟、快樂慈悲。當每個種茶的朋友，都能以其祈願來種茶，這樣種出來的茶，便會流傳出很多美麗的故事，這些都是茶人的故事。

有時候，茶人並不一定自己親自去種茶，但他是知道這個方向，所以孔子講過一句話，種田他不如老農。但他會給這些老農或給這些植物產生一種整體生命文化的方向，使它能夠長養人類的文明，讓人類文化更加增長，他可以做策略性的指導，讓大家活在這裡享有更大的幸福與快樂。

如何擇好茶

好山好水必是好茶之處，但是當我們面對各種琳瑯滿目的名茶時，我們又該如何來選擇呢？

選茶可以先看茶葉的形狀、顏色。形狀是否完好？葉片的顏色是否漂亮有光澤？再看全部的茶葉顏色是否大致相同，若顏色落差太大，則要考慮茶葉是否受損或是加入了不同批的茶。

如果是新茶，可聞其香氣是否香嫩鮮甜。若是老茶，則要注意是否有霉味，老茶的陳味並不是霉味。如果可以試茶，更能了解茶品的表現。

跟品茶一樣，好茶與否，還是要以茶的色、香、味、氣韻等等來評斷。觀察茶葉色澤的綠與紅、明與暗、嫩與老，觀察茶葉的品質。放鬆鼻子讓香氣自然進入鼻腔，聞嗅是否是自己喜愛的味道。茶香的種類實在太多，各種變化複合的香氣，其幽微之處著實迷人。

再看一下茶葉在茶湯裡的舒展狀況及最終的形姿。欣賞茶湯的色澤是否乾淨透亮，接著品嘗茶湯的滋味，茶湯入口的感覺是否「輕」？觸舌的感覺是否柔軟？整個口腔感

受的味道及生津度是否良好？過喉嚨時整個感覺及生津度是否良好，是否回甘，後韻如何？還有茶氣在身體中運行的狀態，對於皮膚、肌肉、骨頭、內臟的感覺如何？所有身體的感受都可以做為評斷的標準，讓身體放鬆去感覺茶湯，身體會告訴你這是否是一泡好茶。

茶的價格並不代表茶的價值，貴的茶不一定最好喝，便宜的茶也不見得不是好茶，不過，若有機會喝到好茶時真是一種福氣的，要心存感恩。

選了一款好茶帶回家喝，有時會覺得不像在店裡品嘗時來得好喝，因素可能是水、茶具，或不同的人泡出來的茶帶來不同的感受。很重要的因素是泡茶人對自家茶很熟悉，對茶的掌握比較好，等到跟茶熟悉成為好朋友之後，相信茶會呈現最美好的舞姿讓你欣賞。

如何設茶席

有人寫書法、有人畫畫，其實泡茶也是一種展現情緒的方法。茶是一種用具，它是用來表現心情的作品，何不以茶設個宴席，泡出你的心情，也讓人喝出你的感情，這就是「心茶」之道。

一、靜默

身體、呼吸、心，三者都要安靜。

二、溫壺

先把泡茶的壺蓋掀開，把手放鬆，彷彿黏在蓋子上。聽著水滾開的聲音，提起熱水壺，把水澆入茶壺裡面溫壺。溫壺完，把壺裡面的熱水倒在每個杯子上溫杯。溫好杯之後，再把茶葉置入壺中。如果是泡新茶的話，先搖一搖，打開蓋子，此時可把茶葉放到茶壺之中，讓大家聞一下剛剛溫過壺的水溫跟茶香混合的香味，這是新茶獨有的特色。

三、注入茶心

聞好香之後，就可注水洗茶。倒熱水之後將第一泡茶快速的把水倒出來。接下來把熱水注入茶心。所謂的茶心，就是茶的原心，我們可以去感受茶的心意，倒熱水的時候，將自己的心意跟茶的心聯結在一起，茶就會因而表現出你的心情。當你的心放鬆，茶就會呈現放鬆的心情；當你的心快樂，茶也會呈現快樂的心情；當你的心憂傷，茶也會呈現憂傷的心情。

四、等待展開

靜默一下，等茶葉展開。既然剛剛我們已經體會了茶心，所以，你也可以感受到茶是否準備好了，準備好了就倒出來。

六、出場

以感恩的心敬心奉茶。除了將查奉給賓客，自己當然也要用感恩的心，好好的品嘗一下自己泡的茶。慢慢將茶喝進去之後，細細感覺茶在身體裡面的表現。喝完之後，就可以繼續泡第二泡茶。一般來講，第二泡茶會比第一泡茶要短一點。每一泡的感覺，其實也都會些微的不同。品味每一泡查的細微差距，令人回味。

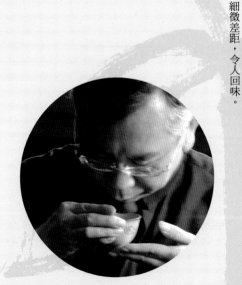

攝影／吳霈嬅

以器引茶

木蘭霑露香微似，

瑤草臨波色不如。

僧言靈味宜幽寂，

采采翹英為嘉客。

〈西山蘭若試茶歌〉劉禹錫

時空中的茶器

以前有位教禪學的教授，特地來向南隱禪師問禪，禪師以茶水相待。南隱禪師將茶水注入客人的杯中，直到茶滿出了，仍繼續倒著。

教授望著滿溢的茶水，忍不住說道：「師父！滿出來了！別再倒了！」

「你就像這杯子一樣，」禪師說著，「裡面裝滿了自己的想法。你不先把自己的杯子空掉，如何受用禪？」

當飲茶的習慣要發展成為一套文化，是要經過多少時空歲月的累積發展才能形成，飲茶最早當然也沒有專門的茶具來使用，這個專屬的器皿出現，是在王褒的《僮約》中出現「烹茶煮器」，這器應是茶的用具了。

《僮約》其實是買賣家奴的契約，王褒寫了一張契約規定勞役的工作，其中「烹茶煮器」是勞役的內容，流傳至今成為茶史上重要的內容。到了南北朝飲茶之風興起，到唐朝的盛行，終於專業的茶道具就形成了。

陸羽在《茶經》中總結了前人的用具，將其用途與種類分列了二十八種專門器具，分為生火、燒水和煮茶的器具，烤茶、量茶和煮茶的器具，盛茶和飲茶的器具，裝盛茶具的器具，洗滌與清潔的器物。盛鹽和取鹽的器具，盛水、濾水和提水的器具，

1. 生火、燒水和煮茶的器具

風爐：形狀像古鼎，以銅鐵鑄成，作為生火承鍑之用。

承灰：有三隻腳的鐵盤，作為承灰用的用具。

筥：用竹或藤編的圓箱，供承灰之用。

炭檛：六角形的鐵棒，作成錘或斧，用來敲炭。

火夾：即火箸，以銅鐵鑄成，用來取炭。

鍑：以生鐵製成，主要供燒水煮茶用。

交床：十字交叉的木架，放置鍑用。

竹夾：細原木棒，兩頭包銀，供煮茶用。

2. 烤茶、量茶和煮茶的器具

夾：小青竹製成，用來烤茶時翻茶用的夾。

紙囊：用剡藤紙雙層縫製，用來儲茶，可以減少香氣散失。

碾：用來將炙烤的團茶碾成粉末的器具。

拂末：用羽毛製成，碾茶後用來撣茶末。

羅合：羅是篩，合是盒。團茶碾碎後，用來篩分茶末用。

則：量茶的匙、小箕。

3.盛水、濾水和提水的器具

水方：供盛水用。

漉水囊：漉水囊是一種濾水器，供清潔水用。

瓢：以葫蘆剖開製成，或用木頭雕鑿成，舀水用。

熟盂：用瓷或陶製成的盛水器。

4.盛鹽和取鹽的器具

差簋：放鹽用的器皿，用瓷製的瓶形、壺形或盆形。

揭：竹製，用來取鹽。

5.盛茶和飲茶的器具

札：用來調茶用。

碗：瓷製的碗，用來盛茶用。

6.裝盛茶具的器具

畚：以白蒲編成，裝茶碗用。

具列：用來陳設或收藏各種茶具的陳架。

都籃：竹編籃，用來儲放各種茶具。

7.洗滌與清潔的器物

滌方：供盛洗滌後的水用的容器。

水宰方：供盛茶渣用的容器。

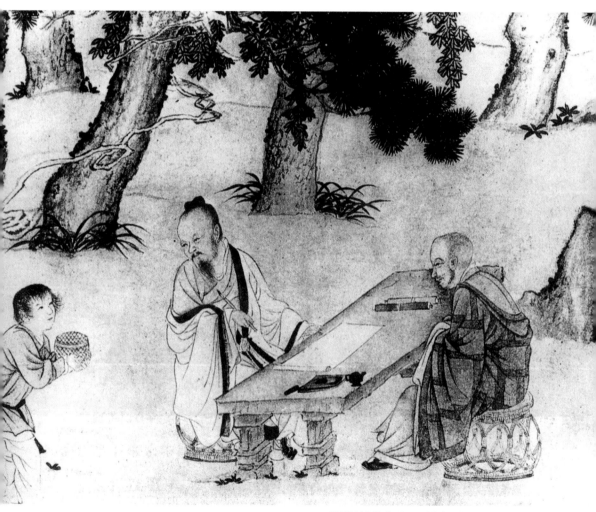

趙孟頫寫經換茶圖，可看出宋元時期茶與禪之關係已密
不可分。 TOP PHOTO

在唐代元稹的寶塔詩〈一字至七字詩‧茶〉中，將茶、茶器描寫得非常細膩：

茶，
香葉，嫩芽。
慕詩客，愛僧家。
碾雕白玉，羅織紅紗。
銚煎黃蕊色，碗轉曲塵花。
夜後邀陪明月，晨前命對朝霞。
洗盡古人不倦，將至醉後豈堪誇。

這整套唐代茶具配備齊全，有些器皿仍沿用至今，一九八七年法門寺地宮出土了一整套唐代茶具，可見唐朝飲茶風氣的盛行。

當然隨著飲茶方法和習慣的改變，茶具也隨之產生改變，除了形制的改變外，茶器的色澤也所要求。變化比較多的是茶碗，唐代茶具主要是瓷壺和瓷碗，唐人稱瓷壺為茶注子，飲茶用敞口瘦底、碗身斜直的瓷茶碗。唐人飲餅茶，其茶湯為「白紅」色，喜用青色的越瓷，陸龜蒙在《茶甌》詩中提出「豈如圭璧姿，又有煙嵐色」，表現出唐代對色澤如玉的青色十分喜好。

到了宋代，因為飲茶習慣油烹煮改為「點注」，就變成敞口小足、厚壁的茶盞，成為小形的茶碗。宋人普遍飲用由餅茶碾盛的茶末，茶湯色澤為「白」色，則轉用黑釉茶碗。宋代蔡襄的《茶錄》中寫：「茶色白，宜黑盞。建安所造者粘青，紋如兔毫，其杯微厚，熁之久熱難冷，最為要用。」建窯也因此成為宋代顯赫的名窯，與杭州的官窯、浙江龍泉的哥窯、河南臨汝的汝窯、河北曲陽的定窯與河南禹縣的均窯五大名窯同名。

建窯不僅在宋代流行，還由日本來到中國留學的昭明禪師，從浙江餘杭天目山的徑山寺帶「兔毫天目」回日本，成為日本茶道的名貴茶器。

至明代，茶葉的加工方法由壓榨團茶轉為散茶，所以改用開水沖泡方式進行。茶湯色澤也由「白」色轉為「黃白」色，白色茶盞因而廣受喜愛。

到明代中期以後，隨著瓷茶壺與紫砂壺的崛起，追求茶杯的色澤已無法滿足茶人，因而更轉向茶壺的追求了。吳騫在《桃溪客話》寫道：「陽羨名壺，自明季始盛，上者與同價。」

清代的茶具的發展又更多樣，現代茶具更是琳瑯滿目。而隨著各個民族的飲茶方法不同，其茶具亦迥然不同各具特色。

我們是如何看待一個杯子或所用的器具？對於每一個東西的形成或是破壞，我們都要珍視，若需要把它處理掉的時候，也要以感恩的心來處理。

我在印度有一個很有趣的經驗，紙杯對我們而言是低成本的東西，但是在印度反而是運送成本太高的物品，所以他們使用一種超級環保的杯子，是一種用低溫燒的小陶杯，印度人用來裝盛印度奶茶。

這陶杯是一次使用杯，喝完就直接將杯子爽快的往地上摔，杯子的碎片就與大地相融了。因為那陶杯不是高溫燒製，所以質地很脆，用腳踩就碎了，不會像高溫燒製的器皿硬度很高，摔破會有尖銳傷人的問題。

通常在印度路邊賣奶茶的人力車上都使用這種杯子，我覺得丟了可惜，就把它帶回台

灣作紀念，那實在是一個很有趣的狀態，這也是一種環保。

相較於環保的說法，應該是多一分對自己生命的尊重，曾經存在過的東西，盡可能將之轉化利用，如果必須丟棄時，要如何處理？如何回收？這些都必須去思考處理的。

大地是最好的、最環保的，很多問題是我們人類製造的，不是大地的問題，大地不是它要不要處理，問題是人類受不受得了，大地是一定可以處理的，問題就是我們人類在大地處理前，已經受不了了。

想想，如果沒有人類，五年、十年之後，整個紐約曼哈頓全部都會開始變成叢林，再過些時日，塑膠或其他物質就全部都和大地混在一起，即使是有毒物質，那也是以人類立場來看待，不見得對大地有害。

茶器這地大的產物，跟我們身體地大的基本元素不都相同嗎？所以與每一個東西相遇，面對每一個器具，每個因緣我們都要珍視它。

從喝一杯茶，我們可以學習到多少東西，學習大地，學會謙虛、謙卑，稍微鬆一下、放一下、靜一下，忽然之間轉頭一看，多麼清涼、多麼歡喜，這杯茶多麼好喝。

第二章／

茶之水

甘贄妻子喜歡喝水
普賢行願
是茶餘飯後的故事
每天二六時中
細細密密的舖演
也不曾斷過消息
不該 巖頭和尚無事搗亂
拿根針子亂劄
劄得甘贄笑歸宅堂
著衣禮謝 卻
神神秘秘的不肯道個信息
知夫莫若妻

逼得 好事也要大家知曉

沒想到 累個三十年

卻要一回飲水一回噎著

女兒倒好 喪卻了性命

也要天下人陪喪 說什麼

盡大地人的性命，被蠢上座劊將去也

甘贄的妻子喜歡喝水

三十年後回回噎著

這也是有心

也是天然的姿態

會麼

甘贄的妻子喜歡喝水，回回噎著

甘贄行者是南泉普願的嗣法門人，但他與當時許多的禪宗大德，往來十分密切。有一次，他請巖頭全豁禪師在家過夏，兩人經常機鋒過招，時有妙語。

一日甘贄正從外面歸來，看到巖頭正在補衣，感覺十分有趣，就去站在巖頭的身邊看著。

巖頭看他過來，就拈起了補衣針，要補補甘贄行者的身體，作勢箚箚（扎）甘贄。甘贄本是有眼睛的人，便頓悟了起來，於是笑回房中。

他到了房中，就整衣出來禮謝巖頭。

女兒聽到老爸的笑聲，便跑出來問說：「老爸，你笑個什麼？」沒想到老爸有好笑的事也不想公開，便說：「這你不要問。」甘贄太太剛好也出來，哪肯放過？便說：「好事也要大家知。」

甘贄眼看瞞不過，只好把剛剛的公案告訴妻子，這妻子也是伶俐人，竟也頓悟了起來，立即說道：「三十年後，一回飲水一回噎。」女兒一旁聽著，也跟著頓悟，接著評論：「誰知盡大地人性命，被蔵上座篛（扎）將去也。」

這一家子人半夜三更不睡覺，沒事起來門口，吵鬧不休其樂融融，也為禪宗飲水故事更添一則公案。

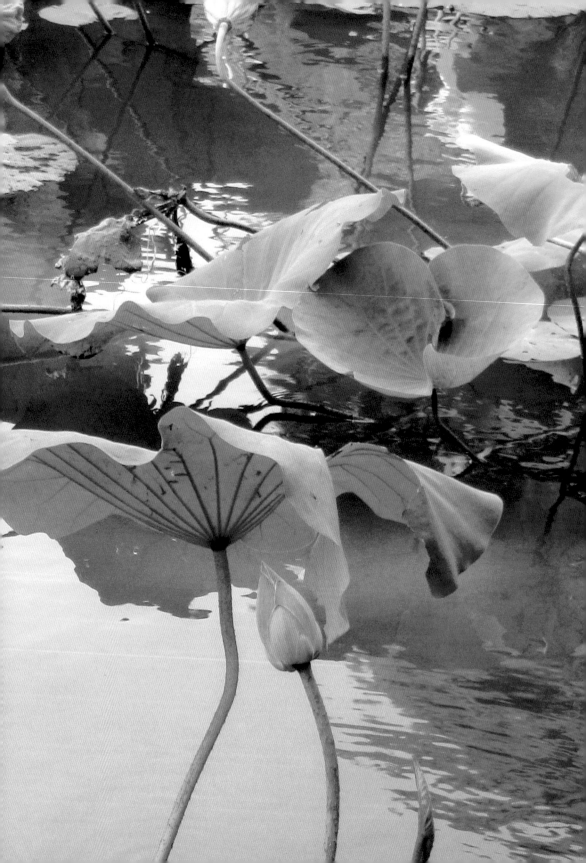

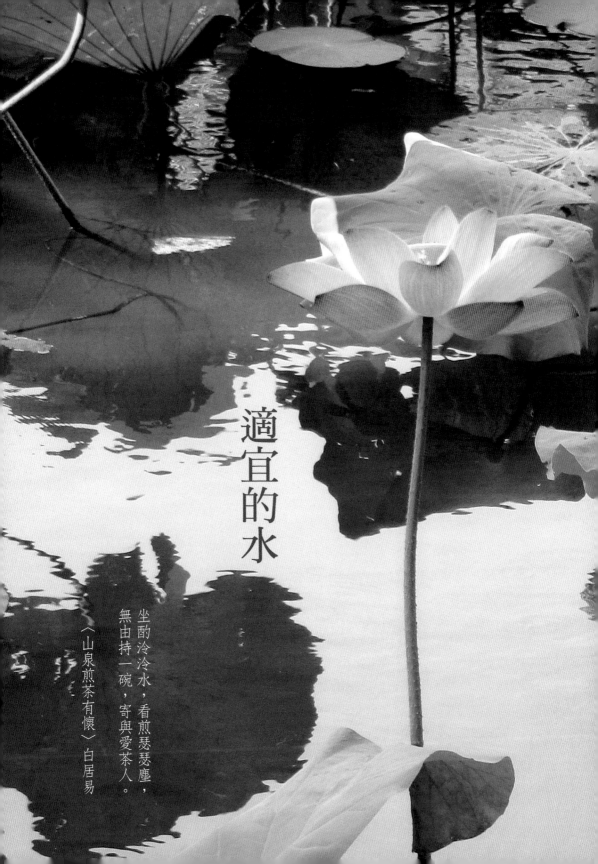

適宜的水

坐酌泠泠水，看煎瑟瑟塵，
無由持一碗，寄與愛茶人。

《山泉煎茶有懷》白居易

多少天下第一泉

最早提出天下第一泉是唐代的陸羽，陸羽善於品水，將其品過的水做一個評比，於是將茶水品分為二十等，以廬山康王谷水簾水為第一，這是唐代張又新《煎茶水記》的記載。谷簾泉位於江西廬山大漢陽峰南面，古人稱其有八大優點，即：「清、冷、香、冽、柔、甘、淨、不噎人。」

到了宋朝，文天祥抗金紮營於鎮江，品嘗了鎮江的中冷泉，寫下：「揚子江心第一泉，南金來北鑄文淵。」與陸羽同時代的劉伯芻也說：「揚子江南零水第一」。這南零水即是中冷泉，中冷泉位於江蘇鎮江金山以西的石彈山下。

明代著名的地理學家徐霞客周遊全國名山大川後，認為碧玉泉為「四海第一泉」。碧玉泉位於雲南安寧縣城以北的螳螂川畔。清代愛茶的乾隆皇帝就封兩個天下第一泉，分別是北京的玉泉和濟南的趵突泉。據後魏酈道元的《水經注》記載，趵突泉「水湧若輪」。清人邢江則譽四川的玉液泉為天下第一泉，玉液泉位於峨嵋山金頂之下的萬定橋邊。

自古以來多少的名泉，而有著各種評比分法，這些分法都有古人的智慧與其妙處。當然，如果能用名泉泡茶固然很好，但我們不見得隨時能夠拿到這樣的水，所以我們可

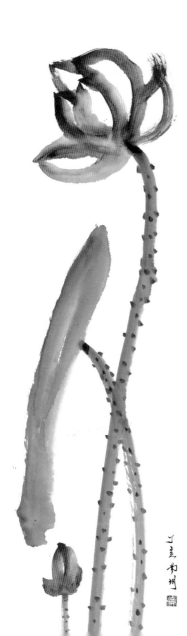

以將古來這些對水的分類或要求放在心上。

像強調擇水先擇其水源之處，或強調水要甘甜，或是要注意儲水的地方，或像清朝乾隆皇帝視茶如命，則認為水要「輕」。工於書畫的宋徽宗也很愛茶，他認為水以清輕甘潔為美，並將此論點寫在他編著的《大觀茶論》中。

但是我們現在的視野跟古代不同，比如古人就不知道有南極水，也不太有機會拿到冰川水或國外的水。不過雪水倒是歷代茶人所好，像白居易的《晚起》詩中的「融雪煎香茗」，辛棄疾《六么令》詞中的「細雪茶經煮香雪」，曹雪芹紅樓夢中的「掃將新雪及時烹」，感覺用雪水泡茶意境特別美。

還有佛經中講的好水，在極樂世界水是八功德水，這水具有八種功德——清淨、潤澤、不臭、輕、軟、美、飲食調適、飲已無患。

什麼是好水

很多礦泉水或泉水都很適合拿來泡茶，很多地方的水都很好，我們現在其實有很多的選擇，只要取得水的過程中，這水不會髒臭、不乾淨，符合基本條件，很多水我們都可以選擇取用。

水的第一個門檻就是安全，其次是要適合泡茶，太多礦物質或水質太硬，都不適合泡茶。水的基本要件就是，這水不會損壞茶性，然後才來思考什麼是好水。

什麼是好水呢？就我的觀念，好水是成本恰當、品質最高的水就是好水。如果要費盡千辛萬苦才能取到的水，如果我知道它成本這麼高，這水喝起來就有點「貴味」，帶了金子的味道，這味道也不太好。實在沒辦法保持好心情來喝這茶，著實進入了浪費的範疇。

以恰當的金錢得來恰當的水，是我認為最好的水。基本上，只要是適當的水，我們可以用適當的方式讓它加值，我們以心來淨水，我們讚美、感謝、感恩都會讓水加值。

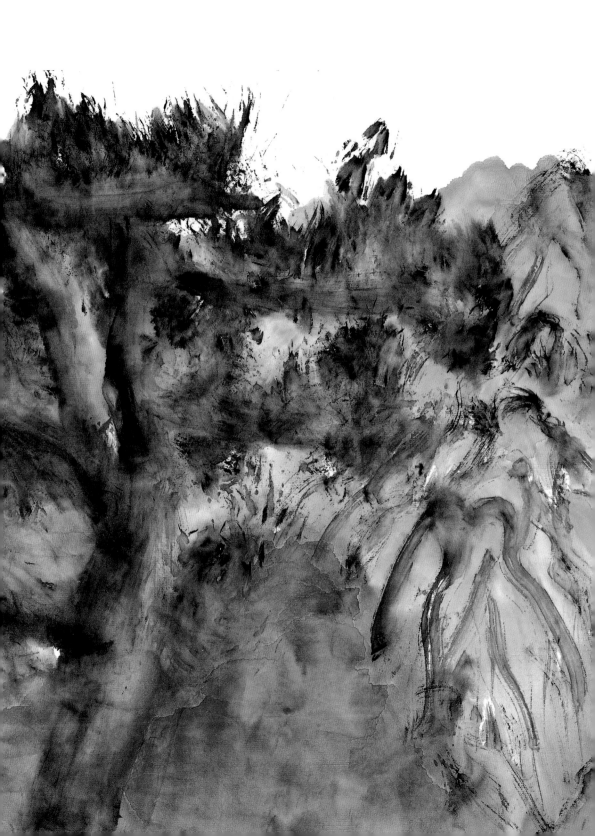

清淨水的方法

現在試著以最恭敬的心，以第四指（無名指）寫個 ꙮ 字，這 ꙮ 字的顏色如同白色螺貝上泛出銀色的亮光，ꙮ 字是水大的的種子字，ꙮ 水即是大悲水，這大悲的 ꙮ 水能夠清淨我們的煩惱。在佛法的修法中，屬於悲水三昧的修法。

我們想像這 ꙮ 字的光明進到水中，這水變得很清涼很清淨，這水的力量就增強，它會更回到原本的水，心的根源的水，也就是法界淨水；在佛法的修法中，屬於悲水三昧的修法。

或是我們觀想水分子，一點一點都像太陽一般的明亮，這水會變得放鬆一些，變得通透、光明、更圓滿。如此觀想會促進水的活化作用，讓水質更加柔軟。

或觀想眼前的水變成極樂淨土的八功德水，想像這水已是輕淨香潔、甘甜美味的甘露。

透過清淨、增加水能量的方法來讓水的品質提升，這也是跟水對話的一種方式。

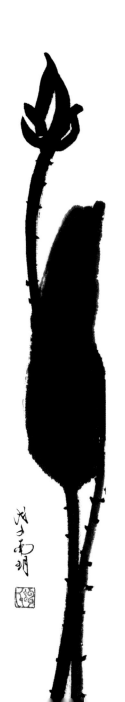

學習與水對話，讓水展現它最美的姿態，讓水的品質更加升級，甚至你現在想泡什麼樣態的茶就告訴水，希望水質轉化成適合的樣態，水也會經過我們的溝通而轉化。

每一種茶所需水的特性可能不一樣，泡龍井的水可能跟泡老茶的水所需要的強韌度不同，有些要很輕很柔，有些需要一種耐力，使其鑽到身體裡面跟它結合在一起，有些是要透徹到它最深層裡面，把茶最深層、最能讓生命豐富深厚的力量提出來……這些我們都可以跟水打個商量。

好水泡好茶

水比我們想像得聰明，如果你願意跟它對話，它就可以變出你想要讓它展現出的風貌，所以，真正適宜的水，其實是在我們的心。

在生命的歷史中，水佔了很重要的地位，以茶為例，在其長成的過程中，有水才有茶。茶的種植，除了茶的產地之外，如果能夠配合好山好水之地，必然能種出好茶，而且這茶長成之後，會有其特別之處。

有些水可以從地上攝取，有些水則可以從雲霧中攝取，水，其實從茶一開始，就介入它的本質。

清澈多色水土圓成

茶品是依水來襯托的，水則讓茶展現它完整的性格，所以不恰當或是不好的水所泡出來的茶，確實會影響茶的價值，連茶的品格都會被它破壞掉了。

湖南省洞庭湖的君山銀針是古代名茶之一，其茶芽細膩、身披茸毛，從五代時起，銀針就被作為「貢茶」。

相傳後唐的第二個皇帝明宗李嗣源第一回上朝，侍臣為他沏茶，熱水向杯裡一沖，一團白霧騰空而起，慢慢浮現出一隻白鶴。這白鶴向明宗鞠了三個躬，便飛入青天。再看杯中的茶葉，都整齊的懸空豎立，過一會兒就慢慢的下沉了。

明宗感到很奇怪，問侍臣這是什麼原因，侍臣回答：「這是君山的白鶴泉（即柳毅井）水，泡黃翎毛（即銀針茶）的緣故。白鶴點頭飛入青天，表示萬歲的洪福齊天；翎毛豎立，表示景仰萬歲；黃翎緩墜，表示誠服於萬歲。」明宗聽後非常高興，立即下旨將君山銀針定為貢茶。

沖泡細嫩的君山銀針茶，棵棵茶芽會豎立懸於茶湯中，在水中上下沈浮游泳，極為美觀。好水確實能將茶之美展現無遺。

水如果能把茶的最大價值展現出來，它甚至可以讓我們的眼睛、耳朵、鼻子、身體，意念得到一種最好的合融。在《楞嚴經》中對於水大的描寫：「水性不定，流息無恒，如執珠盤，對月出水。其性融通，遍周法界，故名為大。」

好的水跟不好的水最大的差別是，好的水是每一個分子都充滿能量，它充滿了一個很活的體系，它準備好滋潤茶葉，準備讓喝的人得到一種最好的生命能量，所以當水跟茶在恰當的狀態之下融合在一起，它要讓喝到這飲品的人感覺到整個六根舒坦滿足、身心愉悅。它就成為我們生命裡面能夠從心到身最大的融合、和諧、滿足的一個狀態，成為人間最大的一種享受。

水是茶之母，是整個生命的一個本質，水大是生命的支撐點，更深層的講，我們攝取好的水，它支撐我們生命。我們的生命是在母親的母胎中的羊水裡面，而整個地球生命的產生，也是因為有水，才讓整個地球生命發展出來。

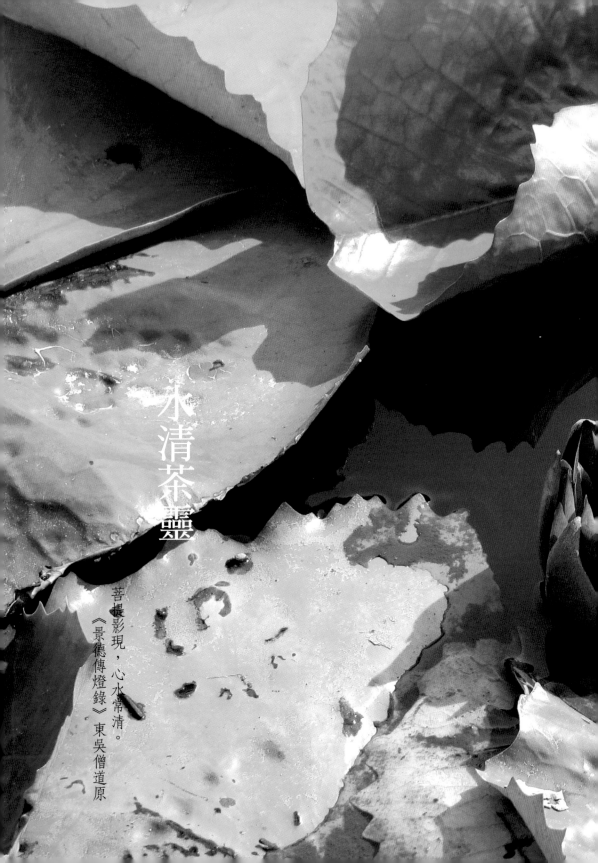

水清茶靈

菩提影現，心水常清。

《景德傳燈錄》東吳僧道原

對水的心

水可以潤澤草木生於花果，但不管大地的不平高起凹陷，水都平等對待。水的體性本來清淨，沒有垢染污濁，這就是水。

如果我們對水好，這水會不會也對你好？如果我們罵水，這水也會變臭。如果貼一張條子說這水很髒或很臭或很壞，它是否真的變髒、變臭、變壞？

相信大家都有感覺到現在的食品比較容易壞掉，以前的食品比較不容易壞，為什麼會如此？

現在科技發達，講求很多的方法，可是快速的進步，卻讓整個自然的運作減損，讓我們恭敬的心減損，種種因素的結果，物品就容易產生變質。

所以你對水好，你稱讚它，並且感恩茶、感恩水，感謝來喝的人，這種「敬」是從心裡面發出最深層的一種尊敬。

這時，被尊敬的水忽然間就好喝了，這核心就是「六大瑜伽」。其實水的核心就是我們的心，它是心的水，你用誠敬的心恭敬這水，這水就改變了。

所以，可以試著在泡茶前，先倒一杯水，讓每個人看看這水，看看這水裡面的祕密，或者如果你把這水給八個人看，看完之後把它另外放著，再分開給大家喝，把它分開之後，你會發現味道就都會不同。這是因為看水的心情、心念影響了水，所以水就起了變化。

因此，當我們給予水正面的能量，水也會變得比較好喝；譬如我們對著水寫個「好」字，或有佛教信仰者寫個佛菩薩的種子字，或對著水誦念你平常持的咒語，這些方法都可以增加這水的能量。最大的作用還是在我們心中。

讓水跟你一起跳舞，宇宙是一面鏡子，宇宙永遠用你觀察的樣子來展現給你看，所以它跳出你的舞蹈，所以這杯水大家看過，即使是同樣一個人倒出來，同一個茶壺、同樣的溫度，同樣的杯子，嘗起來的味道也都會不同。

了解了這祕密，就進入深層茶道的門檻，當你越過了這個門檻，從此之後就可以安心泡茶。有好茶葉就泡好茶葉，有好水就泡好水，任運自在的泡心茶。

茶人的水三昧

當然，水的基本條件還是要掌握，比如裡面如果有細菌，我們倒也不用費心念去變魔術淨水，但只要循安全衛生的淨水方式，而且這水裡面也沒有太多奇怪的雜質或雜味，我們慢慢掌握心念淨水訣竅之後，這些水都可以用。用普通的水，讓普通的水升等，泡出真正的好茶，這就是茶者智慧的培訓。

有些人自比美食家，結果到最後挑剔到簡直沒有什麼東西可吃，因為他吃東西時設下很多限制。雖然好吃與不好吃是真的有差別，但是也不需要把自己的舌頭封住。

佛陀很擅長把東西變得很好吃，這是三十二相中的一個相好，叫做「舌中有上上味相」，什麼食物進到佛陀的口中，都變得很好吃，因為佛陀的舌根是很放鬆的。所以我很虔誠的期待，這是一個泡茶人必須經過一場「水三昧」的禪觀，這是一場水的三昧，他能夠把水清理乾淨。

怎麼清理呢？他尊敬水，並且感動，看到這水能夠來到他手中，看到這水這麼澄淨。

很多人只能看到水，但好的茶人看到的是水光，看到最後他覺得好妙，他可以看到那水裡面愈來愈亮、愈來愈亮，這過程是很奇特的，水分子會讓水的能量整個飽起來，甚至你會看到水的張力都飽滿起來。為什麼會這樣？這是你的心，這是你的心的水，這是以心淨水。

就像《大乘本生心地經》說大悲水可以洗淨塵勞，滌除業障清淨六根。你的心是大悲心，以大悲心來淨水，這水就成為大悲水。

夏日的心茶練習

夏日炎炎最宜喝點冰涼爽口的冷泡茶，別以為冷泡茶沒功夫，我們一起試著別出心裁擺個茶席，讓人看看冰涼冷泡茶中的心意，也是真功夫。

一、茶葉選擇

以略帶清香的茶葉製作冷泡茶，效果多半不錯。可以選擇東方美人、烏龍茶或者高山茶。

二、製作方法

選個裝水的適宜容器，把茶葉鋪滿容器底部，注入冷水放在冰箱。晚上泡，隔天把茶葉濾掉，就製作完成，可以拿出來喝了。

三、夏日茶席練習題

做成茶席的話，不妨發揮想像力，來想一下怎樣的佈置能帶給人「水」的清涼感受。你會用怎樣的茶壺配怎樣的茶杯？會用怎樣的桌巾讓清涼透過五感讓共飲的客人感受到？

四、從顏色來想一想

你也可以以顏色做為發想的起點。比如找條藍色桌巾搭上白色的桌巾，營造出地中海的感覺，或選用英國風格的花朵白瓷茶具，想像身處夏日花園。甚至可以在上列茶席佈置底下稍微露出一點點的橘色桌巾，表現夏天炎熱的對比，效果也很好。關於色彩，你還有什麼其他的新奇點子？

五、一般茶具之外的延伸想像

除了茶壺、茶杯、桌巾、茶盤，還有沒有什麼有趣的東西可以納入你的夏日茶席中？我曾經摘取幾片鮮綠的葉子當杯墊，甚至連壺底下也墊以荷葉。你有什麼延伸想像？

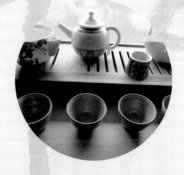

六、搭配茶食

在你的想像中，冰涼的夏日茶席該搭配怎樣的茶食最好？我會選擇一些略帶酸甜的低溫風乾水果乾，爽口又怡人。你有什麼關於夏日茶食的好點子？

攝影／吳霜娟

在《楞嚴經》記載：「月光童子即從座起，頂禮佛足而白佛言：我憶往昔恒河沙劫，偶有佛出世名水天，教諸菩薩修習水觀入三摩地，觀於身中水性無奪，初從涕唾，如是窮盡津液精血大小便利，身中漩　水性一同，見水身中與世界外浮幢王剎諸相水海等無別。」月光童子觀自身水大與香水海的水性，等同無有差別。

這些方法都是從「水」悟道，當你看透了水的狀態、水的體性，你會發現，水跟你的心是連在一起的，它是一個不可磨滅的相應瑜伽。

這時，你就可以清淨之水來泡茶，泡給你最親愛的家人、朋友喝，以這水來泡最珍貴、最歡喜的茶，在這時刻，大家喝的茶是多麼吉祥幸福。

第三章／

茶者，心之水

應無所住，而生其心

於是慧能入了金剛經

應無所住，而生其心

於是慧能出了金剛經

不是風動，不是幡動

是仁者心動：

於是慧能化成了全本金剛經

應無所住，而生其心

生其心時，實無所住

這本確確實實的六祖壇經

自心是佛，何必有心

無念法門，哪裡來的法門

一行三昧的道理
用般若來見
卻教如來去行
本來也沒有什麼一物
要說什麼惹不惹得塵埃？
慧能的伎倆向來如此
不必掛懷
我本元自性清淨
能善分別諸法相
於第一義而不動
這就是頓教法門
慧能的摩訶般若波羅蜜

飲一杯心茶

中國禪宗從初祖達摩祖師開始，都是行頭陀行的，身上帶著一衣一鉢，山林水下城市聚落，隨緣而住，並沒有聚集徒眾於一處，二祖慧可、三祖僧璨都是依著這種風範傳法。

到了四祖道信禪師，禪風就變了。

依《傳法寶記》所說道信禪師在唐高祖武德七年，到破額山禪居開法。後來此處又被稱為四祖寺。

後來五祖弘忍移居至附近的東山，開創了東山法門，又被稱為東山宗，徒眾增加到七百餘人，兩代禪宗都定住在一起，過著集體的生活。

他們生活自給，將運水、搬柴等所有的勞動作務，都當成禪的修行法門，並認為學道應該山居，遠離世間的塵囂。

弘忍為傳衣鉢，令門人各作一偈，如果誰能體悟大意，就付給他衣法。

神秀上人寫出無相偈：
身是菩提樹，心如明鏡台
時時勤拂拭，勿使惹塵埃

在後院擔任勞役粗工的慧能則另起一偈：
菩提本無樹，明鏡亦非台
本來無一物，何處惹塵埃

終使弘忍傳法於他，成為六祖。

慧能禮辭了五祖後便發足南行，從此一代大法，就從南方
再行開啟了。

泡好茶

乳竇濺濺通石脈，綠塵愁草春江色。
澗花入井水味香，山月當人松影直。
仙翁白扇霜鳥翎，拂壇夜讀黃庭經。
疏香皓齒有餘味，更覺鶴心通杳冥。

〈西陵道士茶歌〉溫庭筠

放鬆泡茶

我們如何泡茶？我們用什麼樣的心意泡茶？是緊張還是放鬆的泡茶？

在日常生活中，緊張是我們的生活常態，雖然大家都知道要放鬆，卻不知道如何真正放鬆身心。所以我在一九八三年閉關出來時創發了放鬆禪法，這個方法是從我們身體的內五大「地、水、火、風、空」的放鬆，到外境山河大地外五大的放鬆；若能將這方法練習得宜，喝茶時的茶、水、茶器、茶友到茶空間都一起放鬆，就能體悟無我無人相融一味的「心茶瑜伽」。

我們一起來練習放鬆禪法。

首先我們放鬆身體地大的部分，也就是骨骼與肌肉的部分。先由頭骨、臉骨、頸椎、鎖骨、手臂、手指的骨頭放鬆，胸骨、肋骨放鬆，肩胛骨、脊椎骨放鬆，由胸椎、腰椎，一節一節放鬆到尾履骨，胯骨放鬆、大腿骨、膝蓋、小腿骨、腳踝、腳掌、腳趾的骨頭放鬆。

接著從頭到腳放鬆肌肉。由頭部的肌肉開始鬆，臉部的肌肉、頸部的肌肉、肩膀的肌肉、手臂的肌肉放鬆，胸部、腰部、腹部的肌肉放鬆，背部、臀部的肌肉放鬆，大腿、膝蓋、小腿、腳踝、腳掌、腳趾的肌肉放鬆。

接著是五臟六腑的放鬆，觀想到這個階段，我們身體中地大的元素便全部放鬆放下。

然後再從頭到腳全身化成水，同時讓我們身體的水大全部放鬆放下。

再加上火大的元素，整個變成水的身體化成空氣，同時身體的火大元素放下。

想像化成空氣的身體，將風大的元素放鬆、放下，讓含容身體的空間放鬆，將空大的元素放下。

想像氣化的身體，充滿著宇宙的能量，氣化成像千百億日太陽的光明，全身化成光明之身，像水晶般透明溫潤，像彩虹一般沒有實體。

透過全身的放鬆觀想練習，身心就放鬆了。

要讓我們的水放鬆，以心淨水，以心鬆水，讓水與心交融在一起。

保持身心放鬆的狀態，我們開始來泡茶，慢慢的你會發現，經由放鬆的練習，泡出來的茶愈來愈甘甜好喝。

一壺好茶的產生，是我們的眼、耳、鼻、舌、身、意六根與地、水、火、風、空五大交流相應的過程，讓感官與五大元素融合得愈好，所泡出來的茶的表現愈佳，會是一泡放鬆柔軟的好茶。

茶，茶者，心

生怕芳叢鷹嘴芽，老郎封寄謫仙家。
今宵更有湘江月，照出霏霏滿碗花。

〈嘗茶〉劉禹錫

茶與五大元素

茶與茶者，都是宇宙萬法實相的顯現。在茶與茶者交流的過程之間，處處展現著宇宙五大元素「地、水、火、風、空」交互的變化。

茶葉本身有地大的特性，在製茶的過程中則經過火大的調潤，不同的火大變化又將茶轉變出更多樣性的品類；在泡茶的過程中，水大進入茶葉裡，透過這樣的過程，把茶的能量整個彰顯出來，融合在一起。

茶經過水的沖泡、融合散發茶香，接著我們聞到了香味，這是風大的作用發揮；然後喝茶，茶湯進入我們身體，由於身體的空大，讓身體有空間含容喝進去的茶，地、水、火、風、空與我們的五種感官相應，就與我們身體的六大融合在一起，同時我們的心也由此產生舒坦、喜悅的感受，這就是密法中所說的「六大常瑜伽」。

六大相應於茶者自身，也就是人自身。我們的身體比較堅實的部分就是地大，譬如骨骼肌肉；水在人體中佔有很大的比例，當然也包括血液；火大的部分是我們的體溫能量等等；風大是指我們的呼吸，一切在身體中流動的氣息；空是指身體中含容的空間。

佛法以地、水、火、風、空五大元素來統合整個宇宙的種種現象。地大的特性是堅固；水的特性是溼潤清涼、流動性；火大象徵宇宙中的燃燒現象，特性是溫暖、能量；風大象徵宇宙中流動的現象，特性是運動、變化不定；空大象徵宇宙中空的現象，特性是涵容。

除「地大、水大、火大、風大、空大」這五大之外，有時候會加上「識大」，就成為六大，識大是指能夠體會地、水、火、風、空的心意識，整個六大統合在一起，就是六大常瑜伽。當它落實到茶時，也就是人與茶整個的六大瑜伽。

六大對一般人而言，它是區隔、分離的，但是對一個深刻體悟的人而言，六大相應於他自身是相融合的，在整個宇宙發生的過程中，它扮演最根本的角色。所以五大或六大，它們之間不會相抗衡，它全部融攝在一起，全部互相輔助，其時自己與他人、自己跟這個世界，也都全部融攝在這種狀況中。

在佛法中，整個法界當地、水、火、空、風、空五大都圓滿清淨，所有的五大體性再加上意識（即六大）的體性，到達最圓滿的狀態，就成就了所謂的五方佛。五方佛是指東方阿閦佛、南方寶生佛、西方阿彌陀佛、北方不空成就佛與中央毘盧遮那佛。

地大清淨圓滿的體性，即是寶生佛，大寶從地大生起，成就地大的佛；水大清淨圓滿的體性，即是成就東方阿閦佛，也稱為不動佛；火大清淨圓滿的體性，成就阿彌陀佛；風大的佛稱為不空成就佛，空大的佛就是毘盧遮那佛，又名大日如來。

地、水、火、風、空五大圓滿的即是五方佛。五大的佛其實代表著我們生命中最深層的原有狀態，所以當我們自身的內五大與宇宙的外五大完全融合起來，就是六大常瑜伽的狀態。

這是多麼微妙的心與茶相應的過程，一次次的從茶心注水，進而泡出一壺壺不同感覺

的茶，讓茶發揮到淋漓盡致的變化，譜出壯麗的茶的樂章。

因而同一種茶看起來泡法相同，卻能呈現很多種樣貌。

有人認為茶葉一定要用幾度的水沖泡，比如龍井在約七十五度的水溫中，能沁出龍井

各種層次的香氣，劍狀的嫩葉在水中綻放著新綠，不發酵的綠茶在每一次的沖泡中，

釋放出甘鮮的美味，嫩綠茶湯帶著金色的光澤。

雖然不同茶葉沖泡時有其適宜的溫度，但這也不見得一定一成不變，如果能夠善巧利

用溫度的變化，會讓茶產生不同層次的變化，可能會發生意想不到的美味。不同的心

情、不同的泡法，也會讓茶產生不同的表現，茶會悠悠的表現泡茶者的心情，而成為

歡喜的茶或是惆悵之茶……

在僧齊已的〈聞道林諸友嘗茶因有寄〉一詩中，以「摘帶嶽華蒸曉露，碾和松粉煮春

泉」表現泡茶者悠然的心境。用何種心意泡茶，茶就會如實表現出來。如何讓茶葉在

水中盡情展現？如何讓茶的生命精華整個透出來？這就是泡茶者用心之處了。

從眼見茶葉開始，看著沖出來的茶色，是濃是淡、是白是綠、是酒紅色還是金黃色

……這是從眼根和茶所產生的因緣。唐代皎然和尚對泡茶時眼所見的變化，有生動的

描寫，「文火香偏勝，寒泉味轉嘉。投鐺涌作沫，著碗聚生花」。

泡茶者的心是茶的心，從初遇一款新茶，與茶相知談心，到泡出一壺好茶，甚至每一泡茶都能表現茶的不同樣貌，濃有濃味、淡有淡味，用心泡出茶的醍醐、甘甜味。

不同的茶品所展現的茶色不同，同一道茶，不同的水溫與時間，也會呈現出不同的色澤。但好茶湯都會表現出的共同點，無論是是酒紅色或金黃色，茶色一定會表現出晶亮透明溫潤的特質。

我們也可以透過與茶的溝通，讓茶變得更晶亮透明，想像茶湯中聚滿了千百億太陽，太陽放射出無限的光明，觀想得愈清楚，茶湯便會愈來愈透亮，愈來愈溫潤，茶的雜質也會減少許多。

在六根與茶相應中，讓我們的茶放鬆，以心淨茶，以心鬆茶，讓茶與心交融在一起，茶自然展現他的美姿讓我們欣賞。

欣賞完之後，我們再以放鬆的身心來倒茶。肩膀不要抬起，手放鬆的執壺，讓茶壺成為你的一部分。將茶壺中的茶湯注入茶海中，再將茶湯分別倒入杯中，讓大家喝一杯平等茶。

奉茶的心成禪

二〇〇八年，在印度的阿格拉，我泡了一個很有意思的茶——百納茶。當時我主持了一場百人的禪七，我想讓大家喝到同樣的茶，但是當時沒有準備正規的茶具，在這種狀況裡面，要如何泡出平等茶？

我想單一品的茶葉並不足夠給百人喝，但我希望大家都能喝到一杯平等茶，大家一同喫茶開悟，所以我就請飯店提供熱水瓶，以台灣的包種茶、普洱茶、梨山茶，以及大吉嶺、阿薩姆的紅茶和大陸的觀音王等等混合，也就是將我們從台灣帶去的茶、大陸的茶、印度本地的茶全部混在一起沖進熱水，然後用普通的茶杯裝給大家喝。

那次的茶大家喝起來都覺得好甜、好香，好特別的味道，喝得特別開心。

有人問怎能如此泡茶呢？我說絕對可以。為什麼？因為這是奉茶的心。

我不大喜歡講鬥茶，鬥茶怎麼鬥法？「我的茶比你好！」這茶就隱藏著衝突，就有一種比較的味道，有一種你高我低的比較心，就算真的你的茶最高，其中還是帶著些許的緊張。

奉茶應該要保持一種餘裕、從容、放鬆的心,所以我說奉茶成禪,能夠成為「禪」,是奉茶恭敬的心。不是說你的茶好我的茶好,而是如果每一泡茶都有奉茶的心意,不管是老茶、新茶、一心三葉、茶梗茶葉,泡出來都會是好茶。如果機緣條件好,當然可以用比較好的條件來泡茶,但更重要的是奉茶之心。

以前,台灣的路邊常備有寫著「奉茶」的茶桶,這奉茶的心太美妙了,可惜現在因為世風不古,就算路邊奉茶,大概很多人也都不敢飲用了。

全世界最好喝的茶,可能是在爬山的路途中,在路邊喝的那杯茶。什麼茶會比你爬山時渴到不行時喝的那口茶還好喝?

真正奉茶的心,會讓你泡出來的茶完全不一樣。以尊重佛陀的心,尊重自己與他人的心,用這樣的心意奉一杯平等茶給所有的佛陀,大家歡喜的飲下這杯平等茶。

喫茶去

山光四面因潮雨，
江水回頭為晚潮。

〈茶館〉鄭板橋

品茶者的心

像宋代詩人陸游詩中寫道：「細啜襟靈爽，微吟齒舌香，歸時更清絕，竹影踏斜陽。」中國人飲茶很重視「品」，一杯好茶在手，真會細細觀察欣賞，聞清香、嘗滋味，這種自品、自娛、自賞、自樂，陶醉於茶的方法，真是意境無窮。

以茶會友，人一生在一起相聚的時間是很不可思議的因緣，一生能見一次面的朋友已經很不容易，更何況能夠相聚一起品茶，更是難得的機緣，一生一會，品茶者心存珍惜尊重感恩的心，將可期待喝一杯幸福茶。

這是多麼難得的一杯茶，茶從出生到長成，被採摘、碾茶到製成茶，費盡茶農多少的用心與辛勞，其過程中每個參與者的奮鬥，才呈現出今天我們所見到的樣貌，飲水思源讓我們更能喝出茶的用心。

一個難得的因緣中，我有幸喝到台灣七十年的紅茶，歷經多少時空變異的紅茶，呈現眼前是酒紅色的茶湯，茶一接觸到舌根立即融化，味蕾經過茶湯的潤澤，完全放鬆的打開，兩頰不斷的生津，茶湯入喉，茶氣頓然流串全身，後韻雅致甘甜。與走過多少風華歲月台灣老紅茶神交，歷史一幕幕浮現眼前，能品這紅茶是何等的幸福。

放鬆喝茶

存著感恩之心喝每一杯茶，幸福感便油然而生，這是一種感恩的心，是心與境的連結，我們要尊敬這茶。所以喝茶時要讓你的茶、水都不要緊張，告訴它「謝謝你」，想想現在我們喝的茶讓我們今天多快樂，讓我們明天更有能量。

為了更能體會感恩茶的用心，我們以放鬆的身心禮敬這茶。打開我們的心，放鬆的坐在椅子上。

放鬆眼根靜靜欣賞泡茶者的用心。

讓眼睛由內到外放鬆出來，觀想眼睛的每一個細胞如同太陽一般，一點一點都非常的晶亮，像彩虹般無實，像水晶般透明溫潤。讓眼前茶師的一舉一動都看得清清楚楚。

熱水注入茶壺，茶香蒸騰上來，香氣進到我們的鼻子裡面，茶香在茶者嗅覺中流動，這是水大與火大的作用，經由風大的展現進入茶者的鼻根。

茶者聞到幾分的香氣？同樣的一壺茶香，每個人聞到幾分茶香？

想一下我們是用怎樣的心態來吸這香氣，我們是否尊敬這香氣？就像我們每天呼吸空氣，是以什麼心態呼吸著？是否尊敬這供給我們氧氣的空氣？我們會尊敬很多的人，

但是，我們是否會尊敬、感謝空氣、陽光、水與大地？

十分茶香中，你能聞到幾分？如果你就這樣吸一口而已，根本聞不到全部茶香，香氣進入鼻根時要放鬆，沒有執著，不去抓取香氣，這樣才會聞到，一執著，聞到的香氣就減弱了，要放鬆的讓香氣進來鼻根，讓鼻腔由內到外一層一層的放鬆開來，觀想整個鼻腔像海綿一樣的柔軟，放鬆地感受微細的香與水氣。

想想看，當你的呼吸鬆開，鼻根與香氣接觸面積增大，香氣整個滲到身體裡面去，這才叫聞香。不只是聞到香，而是整個身體都香了起來。

當茶泡好時，先讓放鬆的眼睛欣賞著透明通亮、色澤光鮮的茶湯。

接著放鬆舌根。讓每個舌頭的細胞像太陽一樣，一點一點非常的晶亮，像彩虹般沒有實體，像水晶般透明溫潤。

讓舌根上的味蕾像小花一樣開花，整個由內到外都放鬆開來。

好茶有一個特點，它會清潔我們的舌苔，讓味蕾自然張開。

現在讓好茶打開我們的味蕾，清潔舌根，舌根不斷的自然流出鮮甜的津液，這就是生

津解渴，這津液讓體內的火氣全消，茶與津液合在一起內外相融。

再以中脈喝茶法喝茶，讓茶香、茶氣、清淨的水進入身體，整個身體功能活絡起來。

中脈是指我們髮髻八指處身體幾何中心的透明無實脈管。想像我們由口喝進的茶湯，

經由中脈進入體內，讓整個身體功能活絡起來。

全身的品茶法

如果身體有不適或病痛的部位，想像茶湯經由中脈再進入不適的部位，利用茶湯與茶氣的能量自然把病痛與糾結衝開。

例如肝不好，觀想水由中脈再進入肝，讓茶水滲入肝的每一個細胞，洗滌糾結染垢之處，讓肝的每一個細胞得到好茶的滋養；如果心臟不好，則觀想茶水進入心臟；如果腦部有微細的脈阻塞，也可以觀想水進入微細脈，漸漸將阻塞衝開，日久便發現其效果。凡是不太舒服的部位，都可運用此方法。

可稍微靜坐片刻或練習放鬆禪法，讓茶氣流到身體各部位，進入微細脈，讓茶氣自由游行，感受每一種茶氣在身體如何行進。是行進至至頭部還是到手腳的部位？是暖熱感或清涼感？臟腑器官的感受如何？讓整個身體都來品茶。

大地的茶席

懂得基本的茶席佈置方法之後，何妨設想一些有趣的茶席主題，賓主一齊品味茶的百般心情？茶葉接近大地，如果我們以「大地」為題，不妨試著從以下幾點發揮想像力。

一、茶具的規畫

考量茶具時應先從最實際處發想，比如首先要考慮今天是多少人的茶會，就要搭配適當數量合宜的茶具。

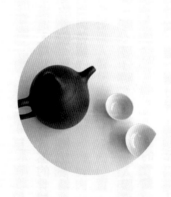

二、茶壺的搭配

茶壺跟茶葉搭配得宜，會使感覺更對味。比如要泡台灣老紅茶，我們有可能會選朱泥或紫砂壺；新茶則用瓷壺。試著練習感覺這兩者的呼應。

三、茶杯的想像練習

既然主題為「大地」，不妨想像一下茶杯能傳達給賓客的感受，但不須過於受限。陶杯固然很有大地的感覺，但透明的玻璃小杯，可以透出紅澄澄的感覺，也很有氣氛。

四、材質與顏色的聯想

思索一下怎樣的佈置可以呈現出「大地」的感覺。大地也有各種姿態，可以考慮材質的變化呈現這種感覺，比如試看看使用竹簾的效果如何；或者以顏色切入，兩三塊不同色階的桌布，可以微妙的給人不同感受，而選擇土黃色桌布或檀香色桌布，也會呈現出不同季節土地的感覺。

五、基本茶具之外的延伸

如果是秋天的大地，是不是可以加一點落葉？
那麼，如果想要呈現其他季節的大地，你會想要加一點什麼佈置？

六、相似的練習題

嘗試佈置大地主題茶席之後，不妨試著練習類似的其他茶席主題。比如今天主題為「黃昏」，你要從怎樣的茶葉、茶具等處著手？如果想要設一個主題為「黃昏」的茶席，又要怎麼做？

攝影／吳霈媜

第四章／

茶韻禪心

潙山踢倒了淨瓶
將水泄了滿地
流出了灰灰的爐燼
卻撥出了深深的火星
一切都從這裡出去
本來圓滿具足的
悟了還同未悟
沒有心意
也沒了佛法
這就是本來圓滿具足
潙山踢倒了淨瓶

打破了你我的心
原來沒有分別的分別
是我們心中深沈的陰謀
平常的事情已過
現在也該早起過活
當肚飢飯飽了
或許可以當頭水牯牛
這可是絕妙的把戲
潙山踢倒了淨瓶
淨瓶燒成了大火
從未來燒到了過去
現在 火從來沒有停過

當初靈祐開創為山一脈時，有著十分傳奇的因緣，我們且看這段禪家故事。

當初司馬頭陀與百丈禪師選了靈祐為為山的主人時，百丈的首座和尚華林普覺禪師不服氣，便抗議說：「我再怎麼說也是忝為上座，怎麼反而讓個典座去當住持？」

百丈就拈題考試，他說：「如果你們能對著大眾，下得一句出格之語，就給與住持。」

百丈直指著身旁的淨瓶說：「不能喚作淨瓶，你們要喚做什麼？」

只見華林善覺輕輕鬆鬆的指著淨瓶說：「不可以喚作木突。」

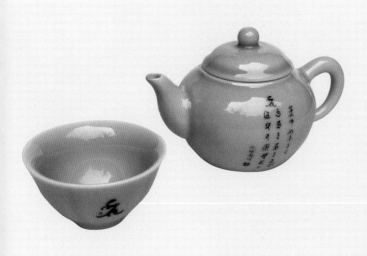

淨瓶當然不是木突，華林先搶一著。

靈祐一時答不出來，一腳踢倒淨瓶，便跑了出去。

但百丈偏欣賞這不答之答，便笑說：「第一座卻輸給山子（靈祐）了。」

於是靈祐前往大溈山，開創了溈山一脈。

飲茶之外

活水還須活水烹，自臨釣石汲深清；
大瓢貯月歸春甕，小杓分江入夜瓶。
雪乳已翻煎處腳，松風忽作瀉時聲；
枯腸未易禁三椀，臥聽山城長短更。

〈汲江煎茶〉
蘇軾

茶與禪

在人類的生活史上，或是生命的發展中，茶是一種讓生命更豐富的奇妙東西。茶最開始的時候並不是一種飲料，而是一種藥，不管是《神農本草經》的記載，或民間傳說，都說明了茶的功能始於藥用。

然後它開始產生不同的用途。人類的飲食文化中，除了吃飽的實際功能之外，茶成為了人類生活上的第一種飲品，並進而成為了一種享受——我們喝茶的目的不是吃藥，也不是喝湯，而就是喝茶，是喫茶。

相對於其他食物讓我們身體吃飽，茶是一種不會讓我們產生飽足感的飲品，茶的特殊之處是其精神形式，它造成一種幸福感，可以稱之為一種意識的食品。

意識食物是屬於思維的，它是幫助我們打開意識這個窗口所需的能量，而且它會告訴我們很多心靈的故事。

這種飲品的產生，豐富了我們的生活，走進了生活形態，成為了文化。

在中國第一次產生了一種喝茶的修行，這是一種飲料的修行，在整個精神文明與精神生活上，是一種很奇特的進展。

因為茶具有的提神醒腦特性，與很多想跟自然結合的修行人處事之道相合，因而自自然然的跟生活結合在一起，進入了修行人的生活，進入宗教領域，並成為人們嚮往的境界。

走入禪宗的茶

在魏晉南北朝之後，有很多記錄顯示了這個狀況：大家把茶引入禪修當中，讓禪修者得以神清氣爽的修行，並幫助修行者打坐時更容易身心統一，進入放鬆安心的狀態。

透過飲茶行氣，進到更深層的放鬆，進入人與茶與山林結合的階段。

在這個階段，茶拉開人類史上最大的視野，這是個不可思議的視野，它從經濟領域的視野，拉大到身心修行的視野；從最通俗的領域，進入文化、經濟，甚至進入戰爭的領域之後，到達了精神心靈的層次。

就茶與山林結合的狀況，修行者紛紛到山林去尋求心靈的清淨，山林慢慢的變成靈山淨地，漸漸的，山林中有些人就開始發展他們自己的茶，這微妙的結合擴展了人類生命的寬度與廣度，進而成為生命的厚度。

禪宗與茶的結合過程很特別，佛教原本不准挖地種植、挖地殺生，但慢慢的，由於禪宗強調實踐極落實在生活上的悟道，因而禪宗走的就是不同於傳統宗派的另外一套。

尤其是南宗禪，走的是一套鄉野禪法。百丈禪師秉持著南宗禪的鄉野性格，在那人煙

罕至的地方，只有猴子、老虎四處玩耍的地方，自行圈地種植，在某些方面有點類似美國的西部精神。說穿了，在那個時代裡的邊緣地區，黃泉所不及之處，帝力於我又何有哉？

靈祐禪師為百丈禪師的弟子，他就被派到這樣的地方住山。

有一天，司馬頭陀在湖南找到一座大溈山，可以聚眾一千五百人，百丈禪師問他是否可以去住山，頭陀卻說：「和尚是骨人，這座山是肉山，身相上不合。」想從徒眾中找尋。

頭陀看了首座華林善覺禪師，請他笑一聲，再走幾步，觀察後覺得不像。

後來見到圓融的靈祐，就說他正是溈山的主人。

於是靈祐來到荒蕪人跡的溈山，每天與猿猴為伍，經過了五六七年，想想不是辦法，就動了離開的念頭。等他一到山口，各種動物都為圍聚過來，擋住他的去路。

靈祐對野獸們說：「如果我與這座山有緣，你們就各自散去，如果無緣，你們就留在原地。」話一說完，就全部消失了，靈祐只好留下來了。

不到一年，靈祐的師弟大安禪師率眾來到溈山，輔佐靈祐。此後山下的居民稍稍聽聞山上的消息，也共同來營造寺院，後來天下的禪者也都慕名而來。

在那荒蕪之地，古代禪師最擅長的就是找水。想想看，五百人、七百人、一千人聚集的地方，喝水是個多大的問題，這最基本的需求能滿足，才談得上種植、建設。

禪師是全能的，在自耕自足的過程中，茶的產業也就隨著每一個寺院而發展；因為他們修行的風格不同，每個寺院種出來的茶也都有其特別美妙之處。

寺院外圍的場域形成所謂的禪莊，唐末天下崩解，尤其唐武宗三武滅佛之後，原本需要大量外力支持的密教寺院都產生了很大的問題，而禪宗寺院卻因為自給自足，才有辦法留存下來。

一開始百丈禪師自耕自食的作法是受爭議的，但是後來大家發覺到天下崩解的時候，宗寺不被支持的時候，只有學習百丈禪師他們的做法，才得以繼續生存，以致於演變成中國幾乎所有的寺廟都採取類似的統領制度，這在宗教演變史上，也是一個微妙的過程。

直到後來，許多知名的寺院都有自己的產業，尤以茶產業為主。如四川的蒙山茶，相傳是西漢庵甘露法師吳理真種植的「仙茶」所制；江西盧山的雲霧茶則開始於東晉的僧人慧明採制；江蘇的碧螺春是北宋時，由洞庭山水月院山僧採制的水月茶演變而來等等。

寺院僧人開闢的茶園或與外面的茶莊結合生產茶，每個地方都有屬於自己的好茶，這就是修行中的茶。由這麼微妙的機緣開始，一路豁然壯闊的發展下來，形成了茶與寺

院的歷史，演變至今，變成了龐大的產業。

茶與禪寺生活

茶在精神領域的發展當中，突然間在禪宗得到另一個層次的翻轉。禪宗發覺茶是所有自然界的飲品中，第一種會聽到我們的心，會跟我們對話，會跟整個山河大地在不同時代感受時代的狀態，訴說著不同的精神。它會訴說每一個土地、每一個地方的的故事，它會訴說種植人的心情及感情。

禪者看到了這點，所以茶與禪寺生活結合得非常密切。《景德傳燈錄》記載：「晨朝起來洗手面盥漱了喫茶，喫茶了佛前禮拜，佛前禮拜了和尚主事處問訊，和尚主事處問訊了僧堂裡行益，僧堂裡行益了上堂喫粥，上堂喫粥了歸下處打睡，歸下處打睡了洗手面盥漱，洗手面盥漱了喫茶，喫茶了東事西事，東事西事了黃昏唱禮，黃昏唱禮昏了僧堂前喝參，僧堂前喝參了主事處喝參，主事處喝參了和尚處問訊，和尚處問訊了初夜唱禮，初夜唱禮了僧堂前喝珍重，僧堂前喝珍重了和尚處問訊，和尚處問訊了禮拜行道誦經念佛。如此之外，或往莊上，或入郡中，或歸俗家，或倒市肆。」

這是僧人一天的生活，晨起喝茶，拜佛前喝茶，下午喝茶等等，僧人從早到晚就是離不開茶這件事。而且茶不僅是修道人的飲品而已，它直接變成禪者悟道與度眾的方便工具，成為禪者展現其悟境的載體。

茶在禪寺中被重視和頻繁使用的程度，在《百丈清規》的〈赴茶湯〉中即可清楚了知，舉凡茶園的農作、摘茶、送茶、品茶、茶盞、茶銚、茶籃子等，與茶相關的事物與茶具，都被用來作禪機所在。《景德傳燈錄》中記載了以下故事：

池州稽山章禪師曾在投子作柴頭，投子喫茶次謂師曰：「森羅萬象總在這一碗茶裡。」師便覆卻茶云：「森羅萬象在什麼處？」
投子曰：「可惜一碗茶。」
師後謁雪峰和尚，雪峰問：「莫是章柴頭麼？」師乃作輪椎式，雪峰肯之。

禪師總是隨處拈來皆是法身境界，就在這茶的相關事物中，展現出多少禪師的智慧。像溈山靈祐禪師摘茶的禪機，禪與茶的連結真是太美妙了。

喫茶這檔事，開啟了許多覺悟的故事。

參禪是諸佛安樂行儀，迴光返照都攝六根，如是如是，一切悟本現成，一切諸佛現成。在這其中所顯現的只是如幻的差別境界，也就是緣起的法則與緣生的事相交會。

茶禮的生活

「茶禪一味」的提出，與唐朝的禪宗寺院有著深厚的關係。飲茶與禪寺生活關係密切，所以也陸續產生禪寺中以茶款待的禮儀。

例如在《百丈清規》的「僧堂內煎點」中將整個僧堂內的茶禮程序，鉅細靡遺的描寫出來。從入堂的規矩，燒香禮拜巡堂請眾，鳴鐘就座，行法事人向聖僧的問訊禮儀，然後請喫茶的禮儀。

「茶遍澆湯，卻來近前當面問訊，乃請先吃茶也。湯瓶出，次巡堂勸茶，如第一翻，問訊巡堂，俱不燒香而已。吃茶罷，特為人收盞。大眾落盞在床，叉手而坐。依前位燒香問訊特為人罷，卻來聖僧前大盞三拜，巡堂一匝，依位而立。行藥罷，近前當面問訊，乃請吃藥也。次乃行茶澆湯，又問訊請先吃茶。如煎湯瓶出，依前問訊巡堂，再勸茶，茶罷依位而立。如侍者行法事，茶罷先問訊，一時收盞茶槖出……」

百丈禪師制定下這些茶禮，讓僧人在一定的禮法中，細細的來行道，讓禪法落實在如禮的生活中。

在《禪苑清規》的〈赴茶湯〉中介紹禪茶的禮法，將所有的行儀描寫得非常詳細：

「如赴堂頭茶湯，大眾集，侍者問訊請入，隨首座位依位而立。住持人揖，乃收袈裟，安詳入座。棄鞋不得參差，收足不得令椅子作聲，正身端坐，不得背靠椅子。袈裟覆膝，坐具垂面前。儼然叉手，朝揖主人。常以偏衫覆衣袖及不得露腕。熱即叉手在外，寒即叉手在內。仍以右大指壓左衫袖，左第二指頭壓右衫袖。侍者問訊燒香，所以代住持人法事，常宜恭謹待之。安詳取盞橐，兩手當胸執之，不得放手近下，亦不得太高。若上下相看一樣齊等，則為大妙。吃茶不得吃茶，不得掉盞，不得呼呻作聲。放取盞橐，不得敲磕。如先放盞者，盤後安之，以次挨排，不得錯亂。左手請茶藥擎之，候行遍相揖罷方吃。不得張口擲入，亦不得咬令作聲。茶罷離位，安詳下足問訊訖，隨大眾出。特為之人，須當略進前一兩步問訊主人，以表謝茶之禮。行須威儀序序。不得急行大步及拖鞋踏地作聲。主人若送，回身問訊，致恭而退，然後次第赴庫下及諸寮茶湯。」

在細密的行儀中，行者如同鏡子一般觀察著自身的一舉一動，漸漸養成一位禪者的風範。

發展到宋代，很多寺院逐漸形成寺院茶禮與寺院茶宴。在寺院中舉行的茶宴，參者大多寺院的高僧及當地的文人雅士。眾人圍坐在茶宴上，住持按著一定的程序泡茶，依次奉茶給大家，一切都依循教儀進行，最有名的是徑山茶宴。

徑山是天目山的東北高峰，參天的古木與淙淙流水的聖境，唐代就建有徑山寺，自宋

代至元代有「江南禪林之冠」稱譽。徑山茶宴有其講究的儀式，簡約的說，先由住持法師親自調茶，再由近侍一一奉茶，赴宴的僧客們接茶後，掀蓋聞香欣賞茶湯，然後品茶，茶過三巡再開始評茶論法。

很多寺院也有設置專門的茶堂，東渡到日本的茶禮之法，更發展出茶道建築。

茶道建築分為茶室與茶庭兩部分。以茶室作為主體空間，在一個密閉的場域來進行茶道，而以茶庭來作為攝受茶客心境、蕩除洗滌俗世塵念的空間。

茶庭有一個別稱是露地，禪宗以「露地白牛」來形容悟道時見到自性的境界。宋代禪師大慧宗杲說：「無智慧而戀著塵勞之事為樂，不信有出火宅，露地而坐，清境妙樂故也。」千利休首先將「露地」一詞運用在茶道。

日式的茶庭為了茶室的需要，發展出其有別一般園林的風格，以綠色植物覆蓋全園，再以自然山石點綴其間。利用茶庭的空間布置，自然讓茶客達到靜心的狀態，培養出品茶應有的心境。

茶的心 無我的心

師煎茶次，道吾問：作什麼？

師曰：煎茶。

師曰：與阿誰喫？

吾曰：有一人要。

師曰：何不教伊自煎？

道吾云：幸有某甲在。

師云：

「百丈禪師公案」

喝茶解禪

禪寺中的飲茶方式與茶禮相配合，這種茶禮不僅象徵寺院的儀規，也是禪法運用在生活中的修行。所以也留下了很多的公案，最有名的就是趙州禪師的「喫茶去」、「喫茶去」代表著禪者的心是平常心，平常心是道，在在處處都是道，法身境界一切現成，趙州茶更為參禪悟道者廣泛運用。

我為趙州茶寫下了〈趙州的煩惱〉：

趙州的煩惱是佛
佛是煩惱
給予了一切人煩惱
趙州的佛是煩惱
煩惱是佛
不用免卻煩惱
只好大家作佛
一起煩惱
趙州的平常心是道
道是平常心
不屬於知也不屬無知
只好讓大家明瞭
趙州的道是平常心

平常心是道
從來也沒改變過
於是就是這樣
打開了昨夜的三更
明月來到窗前
噫！平常心是什麼東西？

譬如黃龍三關有一偈：「生緣有語人皆識，水母何曾離得鰕，但見日頭東畔上，誰能更吃趙州茶。」

宏智正覺禪師的偈頌：「喫茶去語落諸方，聚首商量柄把長，相席是渠能打令，同塵殊爾解和光，舌頭狰獰明無骨，鼻孔纍垂暗有香，盞橐成來圓此話，儂加受用恰平常，茶的心。」

茶的心，是無我的心。沒有茶相、泡茶者的相及飲茶者之相，也就是佛教所說的「三輪體空」，不執著有茶、有泡茶者與飲茶者，這是是無我的心。沒有主與賓客之間的對立，茶的心即是無我的心。

有一個僧人問石頭希遷禪師：「如何是解脫呢？」修行本為解脫，這是一位精進的修行人。不過希遷用奇怪的眼光看著他，反問他說：「誰綁了你？」

這僧人被自己網習慣了，讓他自由反而手足無措，又不死心地問：「如何是淨土？」

希遷反問說：「誰弄髒你了？」

這位有潔癖的僧人，看到到處都是髒的，此時又想到死，就問說：「如何是涅槃呢？」希遷只好嘆息的再問：「誰又將生死給了你？」

有泡茶的人與喝茶的人嗎？

洞山禪師有一天看到水中倒影大悟，寫下這首偈頌：「切忌從他覓，迢迢與我疏。我今獨自在，處處得逢渠。渠今正是我，我今不是渠。應須恁麼會，方得契如如。」

喫茶去吧！

洞山良价的影子
倒在水中
成了洞山

又成了不是洞山

兩個洞山一直相打

卻打成了洞山

洞山還是洞山

洞山良价的影子

還是洞山

難道這個就是嗎？

誰又在懷疑

懷疑的還能懷疑嗎？

被懷疑的能不懷疑嗎？

這個就是，就是什麼？

說什麼也不是洞山

但說了總是說了

洞山就是洞山

倒了一個洞山的影子

我就是我

我又照了鏡子

我真的就是我

騙你的才是洞山

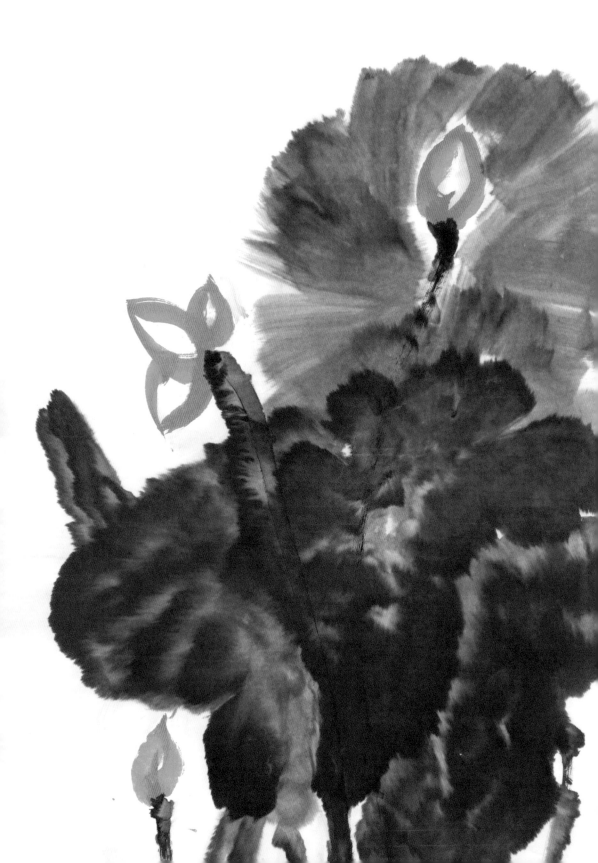

喝掉手中的這一杯茶

一位真正的禪者，並不會在乎自己是否是一位禪者，他現在要做的，可能是要不要喝掉手中的這一杯茶。

問題是，茶喝了，解了渴，雖然那麼的清涼完美，但畢竟也過去了。問題是，現在手上，同樣的又有另外一杯茶，到底有沒有過去呢？

明月當空，好茶當前，看到心中的滿月，禪心清涼，足夠喜樂。

禪是現成的，禪是無礙的，禪從心活出，禪者活得好自在！宇宙中現前流行的歡喜，不必造作，也無所對立，徹底在當下圓成，從來沒有在當下流失過。但在兩千五百年前的印度，傳說釋迦牟尼佛，拈起了花，巧拈了這本來現成的事，而大迦葉也微笑了，就把這現成的體悟流傳了。

在本來無事無始當中，禪的這一件事，有了機緣，有了起始，也做了無事的傳承。接著從西天到東土，從達摩到慧能，就讓這每一個人、每一個當下現成的事，浩浩蕩蕩的演成了時空生命的巨流。

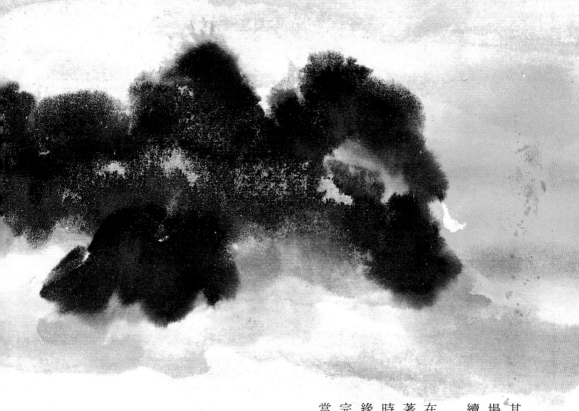

其實這一切，從初始到最後，根本就是無事的。但是這一場生命的大戲，正經演了下去，雖然無事，但戲還是會繼續演下去，依然是無事。

在現前一味的大海中，掏起了一瓢水，就以這一瓢水訴說著大海的故事機緣。從無際無涯的法界中，幻化出了宇宙時空，又從無盡的宇宙時空，宣說這一段時空當中的禪因緣。就像在時空大海當中，取出了一瓢水一般，雖然不能完全顯明大海的全景，但畢竟從這樣的機緣匯入，也是恰當的。

宛如看到了無限的大圓、小圓一般，現在先選取與我們相應的一個圓，無始無終。到底要從何開始，又到何處終結呢，一切也沒個準。於是，我們就從一個機緣的點切入了，因此有了開始，也有了理路、方向。但是，所謂的開始，即非開始，是名開始，這是禪者應當自知的。因為所謂的禪，即非禪，是名為禪。

喝下手上的這杯茶可以解禪，喝禪也可以解茶了。

千歲百衲茶

二〇一二年南玥美術館開幕畫展，當天我泡了百衲千歲茶請與會的朋友，大家很好奇怎會有這種茶呢？

匯集各種奇妙的因緣，我收到幾款台灣老茶，其中有七十年的台灣紅茶、日據時代的老茶、六十年的老蔴茶、五十年的青心大冇、三十年的南港包種茶、三十年鹿谷烏龍茶，二十多年的清境部落原生種烏龍茶等等，還有一些非常珍貴的台灣古董老茶，加起來共一千零七十三歲，再以當年的上好冬片沖泡的茶水，注入於百衲茶中。

其中有烏龍茶的梅香味、沉香味，依稀還存有高山茶的香氣與陳化的甘甜味；南港包種老茶的「石仙氣」，這是特有的礦石味，如果存在法國的夏多內白葡萄酒是極珍品。還有台灣武夷老茶，保有岩茶特有的香氣；老蔴茶的樸實陳化的味道，夾雜著古董老茶的人參味等等。

大家喝了都嘖嘖稱奇，生命中從來未曾有的驚艷味道，從口腔的各個部位沁出不同味道，層次非常的多變微妙，後韻淳厚細膩甘甜，而且喝完還不斷的生津回甘。

單品茶固然可以很清楚的喝出茶的表現，而百衲茶就如同交響樂一般，有其壯麗態勢，變化真是無窮微妙，而且所有的茶品除了一款新茶外，其餘都是台灣老茶。

記憶著多少時空因緣的台灣老茶，都是生長在台灣這塊土地的人的共同歷史；細細品嘗還可以感受到台灣土地的文秀味道，有別於雲南曠野大地所生長的茶，好像將台灣大地的精華都融攝進去。而且不同年份、不同產地區域，還會產生各具特色的香味。

出國時如怕水土不服，帶一些台灣茶，哪怕是以當地的水泡茶，在異地品嘗台灣茶，那種熟悉親切的感覺，頓然貫穿全身，身體的細胞吸收了台灣茶本身記憶，身體一下就放鬆下來。聞嗅到熟悉的味道，讓我們喝了好舒服、好愉悅，讓我們更有能量的面對異地的一切。茶真是奇妙的飲品。

心茶十德

檢視史料不難發現，茶道的原創精神一直是屬於中國的，日本人以移植的方式分享了茶道，長久以來，茶道的解釋權卻也落在日本人的手中，可惜僅留存「茶儀」，而失去的茶道的原創精神。此書的出版，祈願茶道活潑澄靈的源源活泉，能在二十一世紀重現光輝。

唐朝劉貞亮寫有「飲茶十德」，歸納出茶在生活上所提供的意義，認為茶不僅可以養生，還是修身之道，至今仍在茶道中流傳不已。「以茶散鬱氣；以茶驅睡氣；以茶養生氣；以茶除病氣；以茶利禮仁；以茶表敬意；以茶嘗滋味；以茶養身體；以茶可行道；以茶可雅志。」

而日本的千利休也流傳下所謂利休十德：「諸天加護，五臟調和，孝養父母，煩惱自在，無病息災，貴人相親，壽命長遠，悉除朦氣。」其著重於生理與心理的調養作用。

古德對茶的體悟，寫下不少至今仍流傳的詩句，今我寫下「心茶十德」來禮敬茶者：
「茶者心水，飲之暢靈。心茶十德，飲者自明，清心醒腦，調氣通脈，養生長壽，廣交善友，同樂其心，慈樂致福，共成事業，開悟明智，禪悅自在，世間和平。」

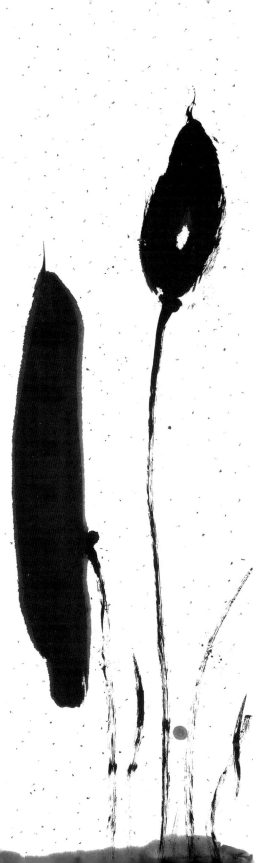

從喝一杯心茶開始，讓喝茶的利益來調養身體養生長壽，可以清心醒腦，調養氣息疏通經脈；在以茶會友中，廣結善緣、廣交好友，大家一起同樂其心，快樂慈悲得致福慧，共同來成就世出世間的廣大事業。

在喝茶中，豁然開解誤會，還得本心而明解智慧，便得禪悅自在，在正面的增長力量中，讓世間和平，把地球福起來。

冬日品茶的樂趣

冬天喝茶特別能溫暖臟腑，因而冬日不管
是個人獨享，或者好友相聚，一壺好茶自
是冬日美好回憶中少不了的要角。

一、選茶

冬天特別適宜喝老茶。老茶溫暖的特性，跟與秋收
冬藏的生物智性相合，在這個季節喝老茶，由能慢
慢的嘗出老茶的歲月滋味。

二、視覺聯想與觸覺聯想

冬天的茶席，你會想要呈現溫暖或者冷冽？這兩
種不同的想像，就會產生不同的創意。想要呈現
冬日主題，如果我們傳達出雪景的純淨，或許可
以用單一的白，白色的桌巾，白色的壺，白色的
茶具，一色的白，效果也會出乎意料的好。

三、茶具

除了常見的紫砂或朱泥壺之外，或許也可以使用仿汝窯的茶壺，比較這兩者的差異，試著掌握不同茶具能傳達出的不同感覺。

五、其他相關的練習

練習完春夏秋冬為主題的茶席之後，不妨進階試試看以風景入茶。不管是旅行時即興設想應景主題，或是重現某處風景，都能讓人享受到茶的不同滋味與樂趣。

四、茶具之外的視覺與觸感

除了色彩或材質，當然亦可額外點到為止加一些小配件。比如可以插一些冬季當令的花卉或植物，甚至用樹枝就可讓人感受到「冬季」主題。

攝影／吳霈媜

國家圖書館出版品預行編目 (CIP) 資料

飲一杯心茶 / 洪啟嵩著 .
-- 初版 .
-- 臺北市 : 大塊文化 , 2013.05
　面 ;　公分 . -- (Catch ; 196)
ISBN 978-986-213-439-9(平裝)
1. 茶藝 2. 文集

974.07　　　　　　　　　102007323

LOCUS

LOCUS